2011-9-28

모범답안 밖에서

김도형입니다. 저를 타이포그래퍼라고 소개하기엔 지금 하고 있거나
앞으로 해 나갈 일과 맞지 않는 것 같아요. 여러분은 학부생이니,
제 작업들이 어떤 과정을 통해 나왔고 제 생각이 어떻게 커 왔는지를
중심으로 작업을 정리했습니다. 제 작업의 가장 밑바닥에 있는
단어는 '개발주의'입니다. 오늘 이 주제를 가지고 이야기할 때,
'모범답안'이라는 것을 생각하면 도움이 될 것 같습니다.
저는 판화와 시각디자인을 전공했습니다. 4년 동안 회화 작업을 할
땐 정답이 없었어요. 다른 것, 낯선 것들을 시도할 수 있었죠. 그런데
디자인 쪽으로 넘어오면서 너무 많은 정답들을 제시받고, 그에
가까이 가도록 강요받았던 것 같아요. 당시엔 스위스 디자인이 제시된
정답이었죠. 근래에는 네덜란드나 일본 디자인 등으로부터 영향을
받는 것 같아요. 이 자리에 다른 전공 학부생들도 있죠? 디자인에
관심이 있어 이쪽으로 넘어오게 된다면, 디자인에서 제시하는
모범답안이라는 것을 너무 깊게 받아들이지 않아도 좋다는 이야기를
먼저 하고 싶어요.

생물학 입문(上)

생물학 입문(上)

생물학 입문(上)

생물학 입문(上)

「Introduction to Biology」, 2001, 캔버스에 실크스크린, 1300×1620mm

디자인을 모를 때 요령껏 진행했던 시각디자인과 졸업 전시물입니다.
이때 개인적으로 미국이 가진 문화권력을 비롯한 다양한 권력에 대해
관심이 많았어요. 개발주의 등에 의해 서게 된 미국에 대한 이야기를
하고 싶어 진행한 작업들입니다.

10년도 넘은 작업이에요. 그렇다고 해서 지금의 작업들이 이때보다
나아진 것 같진 않아요. 계속해서 그래픽디자인에 대한 정답을
찾고 있을 때, 누군가 저에게 '월드 포맷이나 인터내셔널 디자인보다
네 것을 해 봐라'라고 말해 줬다면 이렇게 둘러서 오지 않았을
텐데……. 제가 귀담아 듣지 않은 건지도 모르죠.

「USA Today」도 같은 맥락의 작업입니다. 이때 붙들고 가야겠다고
생각한 한 가지가 있었어요. 홍익대에서 공부하던 저는 안상수
선생님의 영향을 많이 받았어요. 뭐든 작업을 하면 선생님의 작업과
같은 느낌을 많이 받았어요. 그래서 작업할 때 가급적이면 컴퓨터에서
생산되는 글씨를 쓰지 않기로 했어요.

「You are Under CCTV」는 처음으로 돈을 받고 한 작업이었어요.
학교에서 배운 타이포나 디자인처럼 사회에서 소통되는 모범답안이
아닌 '내 이야기'를 해도 충분히 교류할 수 있겠다는 희망을 얻었어요.
타이포는 잘하는 디자이너들이 많으니 그들에게 맡겨 놓자, 내
전공을 살려 회화처럼 작업해도 좋겠다…… 이런 태도로 임했습니다.
쇼몽 국제 포스터와 그래픽아트 페스티벌(International Poster
and Graphic Arts Festival of Chaumont)* 에 데뷔작으로 출품한
작업이기도 하죠.

「USAToday」, 2005, 종이에 실크스크린, 1090×788mm

•
1990년에 시작되었다. 쇼
몽 시 곳곳에서 다양한 전
시, 공연, 행사와 시각디자
인 분야를 다각적으로 분석
하는 토론과 강의 그리고 공
모전 등을 하면서 매년 오월
이면 찾아오는 국제 그래픽
페스티벌로 자리를 잡게 되
었다.

「USA Today」, 2004, 종이에 실크스크린, 788×1090mm

2004년 『르 몽드』에 실린 「USAToday」

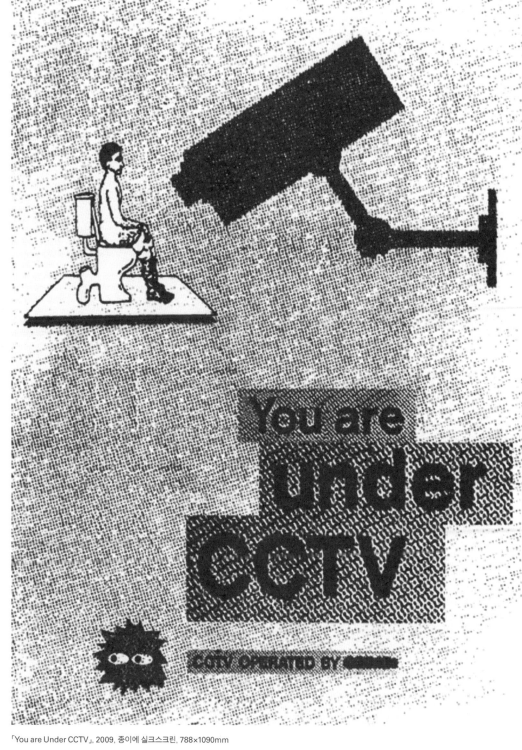

「You are Under CCTV」, 2009, 종이에 실크스크린, 788×1090mm

'개발주의'라는 주제를 이야기했죠. 새마을운동이 시작되고 경제
발전이 이뤄지면서 좋은 점도 있었지만, 작업하는 사람들의 취향은
오히려 하향평준화되었던 것 같아요. 사회에서 새롭거나 독특한
것들을 원하지 않았고 용인하지도 않았던 거죠. 그래서 작업을 하면서
자신의 생각을 발전시키기보다는 어떤 레퍼런스를 찾게 되었고요.
그저 모범답안에 가까이 가면 근사하다고 생각하는 거죠. '근사하다'는
말의 사전적 의미는 '그럴듯하게 괜찮다'예요. 하지만 근사해서는,
오리지널의 각주로밖에 달리지 못하고, 본문에 나란히 올라갈 수
없다는 생각을 했어요.
앞에서 이야기한 것처럼 다른 전공으로 넘어갈 때 희석되지 말라고
한 이유가 있는 거예요. 아무리 정보를 섭취해도 아직 여러분이 가진
기본적인 생각들이 훨씬 싱싱하고 건강해요. 그런데도 개성을 쉽게
버리고 서로 비슷한 것들을 내놓기 시작하면 좋은 결과를 얻을 수
없습니다. 당장은 세련되지 않거나 어색하더라도 자신이 가지고 있는
것들에 대해서 계속 고민하고 발전시킨다면, 5~10년 후에 여러분의
작업은 굉장히 훌륭해질 겁니다.
「Play」는 서울대 유전공학을 전공하신 분이 조소과에 지원하고 싶다며
요청하셔서 개인적으로 만들어 드린 포스터입니다. 저는 상업적인
일은 많이 하지 않아요. 별로 알려지지 않아서 일도 잘 안 들어와요.

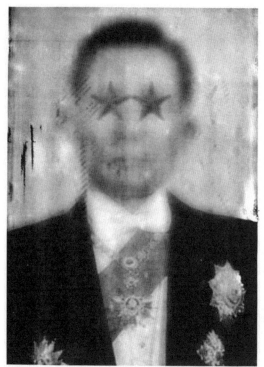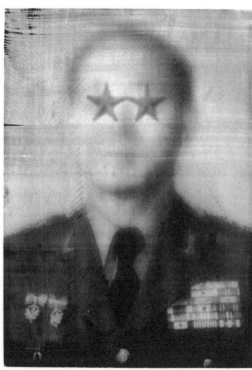

「Two Star Player」, 2010, 종이에 실크스크린, 788×1090mm

「Play」, 2010, 종이에 실크스크린, 788×1090mm

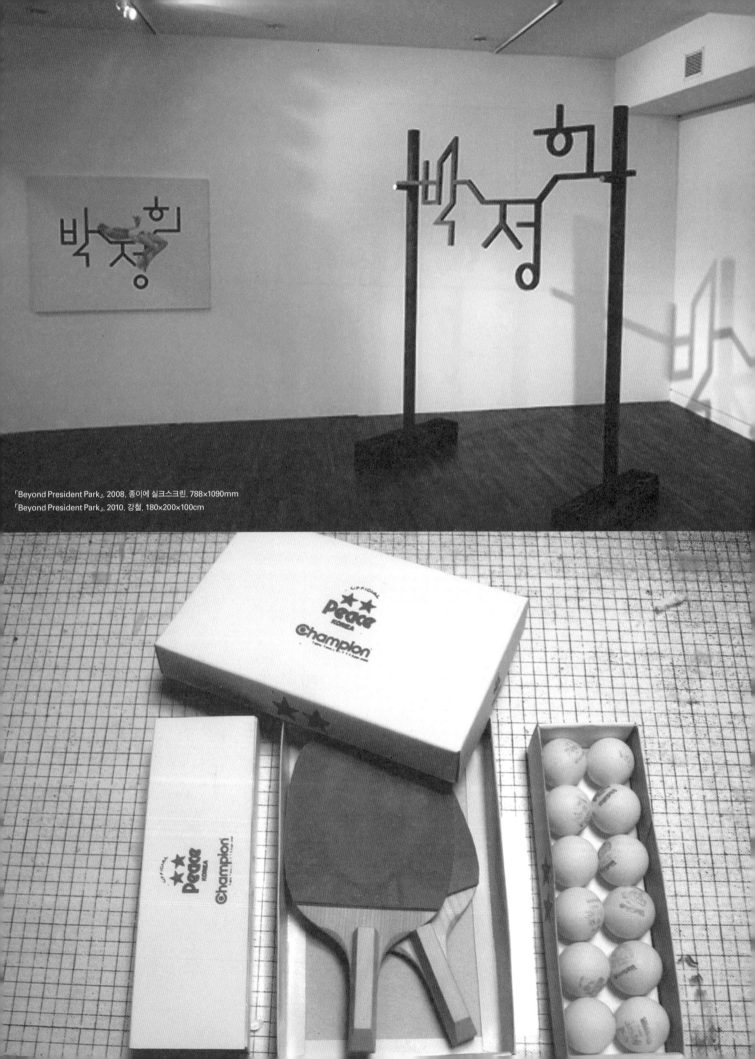

「Beyond President Park」, 2008, 종이에 실크스크린, 788×1090mm
「Beyond President Park」, 2010, 강철, 180×200×100cm

2001년 첫 개최 이후 2011년에 '동아시아의 불꽃'이라는 주제로 제2회가 개최되어, 한중일 디자이너가 한자리에 모여 서체디자인을 통해 동아시아의 글자 문화와 현대 디자인을 교류하고 되짚어 보는 담론의 장을 마련했다. 타이포그래피의 흐름을 조망할 수 있는 세계 유일의 타이포그래피 비엔날레로 거듭나고자 한다.

'타이포 잔치'•를 위해 준비했던 작업입니다. 계속 고민하고 있는 박정희의 새마을운동과 관련된 거죠. 사실 현실은 이때 만들어진 (새마을운동의) 시스템에서 한 발자국도 나아가지 못했다고 생각합니다. 그걸 넘어서는 움직임이 아직도 없는 것 같아요. 그래픽디자인을 비롯한 디자인 분야도 마찬가지예요. 아직 그 틀에 갇힌 현실에서 자유로워지길 바라는 방향에서 진행한 작업입니다. 같은 작업을 형식만 다르게 했습니다. 여러분도 각자마다 개인적으로 하고 싶은 이야기가 있을 테죠. 그걸 표현하기 위한 매체나 미디어를 찾는 데 고민이 필요해요.

박정희가 세운 포항제철소에서 나온 강철로 만든 높이뛰기 바입니다. 높이도 박정희의 실제 키에 대략 맞췄어요. 똑같은 메시지를 미디어만 달리했을 때, 어떻게 표현되는지를 묻는 작업입니다.

박정희 탁구채입니다. 10월 예정인 '밀라노 한국 디자이너 전시'에 출품할 탁구장을 만들고 있어요. 제가 가진 주제가 '한국의 생동감'이에요. 86아시안게임과 88올림픽을 겪으면서 봤던 역동감이 굉장히 인상에 남았어요. 탁구장에 가면 앞서 보았던 영정(「Two Star Player」)도 걸려 있어요. 'Peace'는 탁구 브랜드명이고, 'Champion'도 우리나라 탁구 올림픽에서 사용한 공식 탁구대 생산업체명이에요. 박정희를 '피스 챔피언'에 빗댄 거죠.

「Naive」도 개인 작업의 일환이에요. 개발주의나 상향평준화나 시스템을 움직이는 사람들이 우리를 이렇게까지 만들어 놓은 것은 결국 국민들이 너무 순진(naive)해서가 아닌가 싶어요. 탁구장에 같이 놓을 생각으로 작업하고 있는 'Naive' 캔입니다. 실제로 만든 결과물, 그리고 사전에 나온 의미를 가지고 만든 작업들이에요. 어떻게 보일지 계속 구상한 과정이죠.

「Long Jump」에 들어간 텍스트도 'Naive' 캔 작업에서 이야기했던 맥락과 같은 의미로 넣었던 것 같습니다.

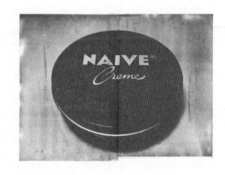

「Naive」, 2009, 종이에 실크스크린, 2000×1400mm

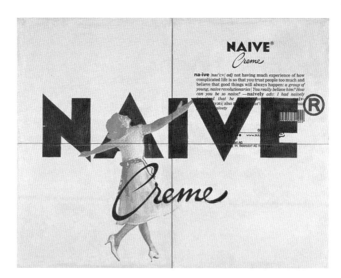

「Naive」, 2009, 캔버스에 아크릴, 2330×1165mm

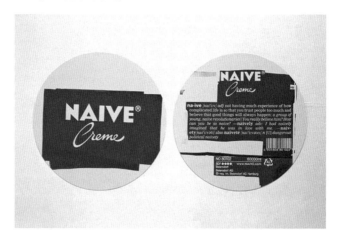

「Naive」, 2010, 판지에 실크스크린, 각 지름 100×100mm

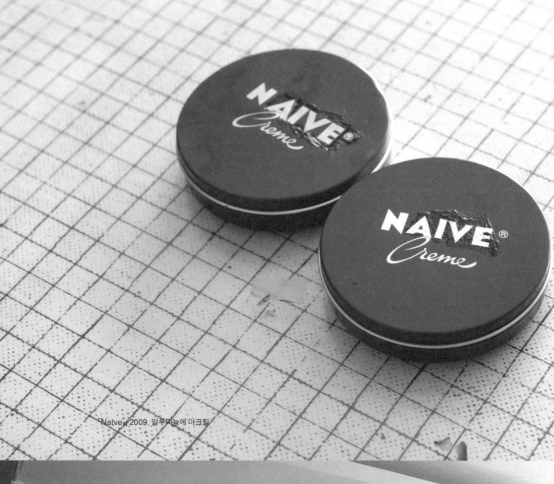

「Naive」, 2009, 알루미늄에 아크릴

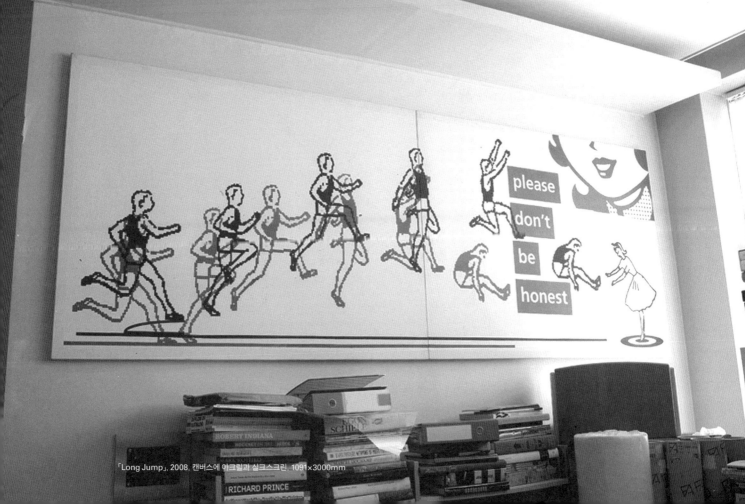

「Long Jump」, 2008, 캔버스에 아크릴과 실크스크린, 1091×3000mm

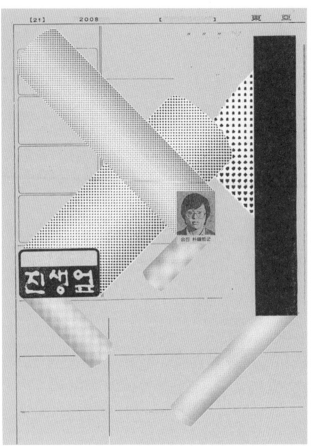
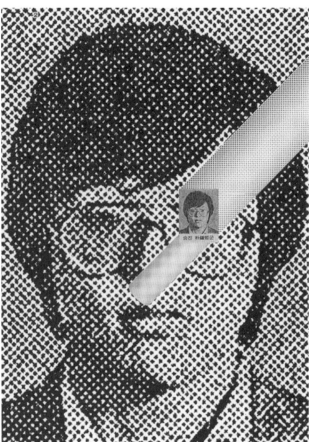

「21st 610 Democratic Movement」, 2008, 종이에 실크스크린, 788×1090mm

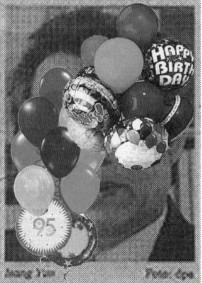

「Yunisang 16」, 2010, 종이에 실크스크린, 788×1090mm
「Yunisang 95th anni」, 2011, 종이에 실크스크린, 788×1090mm

박종철 고문치사 사건을 아세요? 물고문을 받고 있다는 기사가
동아일보에 실렸었어요. 사실을 말하는 건 기사여야 하고
거짓에 가까운 게 광고여야 하는데, 작업을 의뢰받고 든 생각은
반대였어요. 오히려 기사가 소설처럼 느껴졌고, '진생엎'이라는
음료수 광고가 더 와 닿았죠. 읽히든 안 읽히든, 굉장히 폭력적으로
보여지는, 타입이라 하기도 뭣한 이미지를 만들었어요.
박종철민주화재단으로부터 21주년을 맞아 의뢰받은 작업입니다.
오른쪽 페이지는 윤이상평화재단에서 의뢰한 작업입니다. 작곡가
윤이상의 탄생 95주년을 기념하는 포스터입니다. 지금까지도
좌익이다 뭐다 해서 얼굴을 드러내진 못했습니다. 이 작업은 시리즈로
이루어졌는데, 각각 16번째, 17번째 포스터입니다.
이 시리즈의 최초 콘셉트는 Y와 'ㅅ'이었어요. Y는 하나를 둘로 나눈
것, 'ㅅ'은 둘을 하나로 모은 것 같잖아요. 그분이 살아오셨던 생애도
이것과 비슷하지 않을까 생각했습니다. 그래서 Y와 'ㅅ'으로 각각의
타이포를 만든 겁니다.
오른쪽 첫 번째 포스터는 개인 작업 중 하나인데요. 매년 또래
작가들과 달력을 만듭니다. 사실 처음부터 포스터 용도로 만든 게
아닙니다. 패션쇼와 관련된 컵, 종이접시, 포장백으로 업체에
주문하려고 만들어 둔 이미지였는데, 포스터에 잘 맞겠더라고요.
계획하지 않았지만 엉뚱하게 발견한 재미있는 작업이었죠.
혹시 푸앙카레(Jules Henri Poincaré)를 아시는 분 계신가요?
제가 좋아하는 수학자인데, 그를 위해서 만든 포스터입니다. 제 작업
대부분이 클라이언트 없이 취향대로 하는 작업이라 표현의 제약은
거의 없어요.

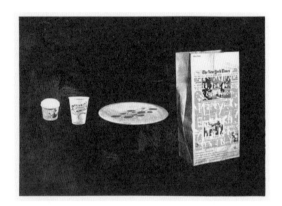

「The Troxlers & Do-hyung Kim」, 2010, 종이에 실크스크린, 1530×1091mm

「Q:poincaré A:perelman」, 2010, 종이에 실크스크린, 788×1090mm

「Vier5+Doh」, 2011, 종이에 실크스크린, 788×1090mm

제가 주로 하는 일을 크게 세 가지로 말하자면, 첫 번째가 옷을
만들어 파는 일이고 두 번째가 포스터를 만드는 일, 세 번째가 포스터
컬렉션을 하는 일입니다.

「Vier5+Doh」는 영수증으로 만든 포스터인데요. 프랑스 파리에
포스터디자인을 전문으로 하는 'Vier5'라는 스튜디오가 있어요.
세 명의 친구가 운영하는데, 옷도 팔고 잡지도 만들고 그래픽디자인도
하죠. 저와 비슷해요. 전에 그곳에서 포스터를 사고 영수증을
받아왔어요. 독일 스타일이라면서 그 자리에서 가격을 매겨
주더라고요. 저도 답례로 그들의 영수증이나 작품 명함을 하나로 모아
포스터로 만들어 전달했습니다.

그래픽디자인이 참 힘들죠. 그런데 단편영화 만드는 사람들을 보니,
비할 바가 아니더라고요. 단편영화 감독들과 인연이 될 때면 포스터를
만들어 줬어요. 「괜찮아, 인마」라는 단편영화와 「이렇게 잔소리」라는
단편영화를 위해 만든 포스터입니다. 여기까지가 제 개인적인
작업들입니다.

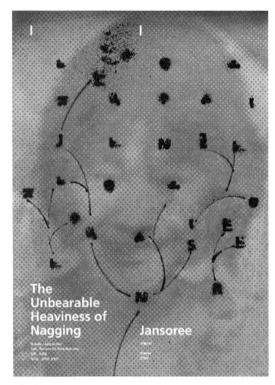

「Jansoree」, 2009, 종이에 실크스크린, 788×1090mm

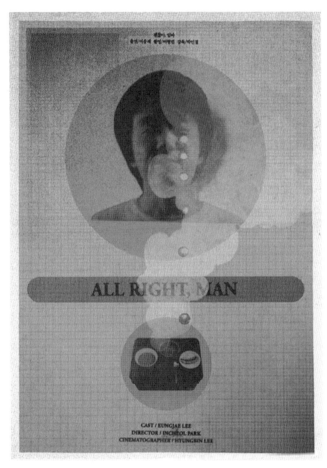

「All Right Man」, 2010, 종이에 실크스크린,
788×1090mm

automne hiver 2010·11
cy choi collection

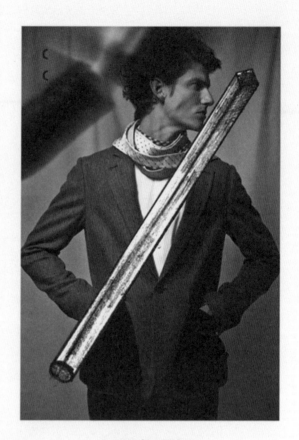

automne hiver 2010·11
cy choi collection

「Cy Choi 2010 f/w collection」, 2010, 종이에 실크스크린, 788×1090mm

지금부터 소개할 작업은 제 패션 브랜드를 위한 그래픽 작업입니다. 몇 년 동안 디자인을 하면서 많은 고민을 했어요. 디자인 스튜디오를 할지, 원래 전공인 순수미술을 해야 할지……. 그러다가 진로를 결정하기 위해 외국으로 나갔어요. 그곳에서 공부하고 있던 친구와 옷을 팔아 보기로 했죠. 패션은 제가 좋아하는 모든 장르들을 담아 낼 수 있으니까요.

2010년 두 번째 시즌을 위한 포스터입니다. 저희 브랜드의 아트 디렉터인 제가 직접 포토그래퍼와 모델을 섭외하고 진행하며 끼어드는 걸 콘셉트로 그래픽디자인을 했습니다. 동시에 제가 클라이언트이기 때문에 상상력을 방해받지 않을 수 있었죠. 저만 잘하면 얼마든지 새롭게 할 수 있는데, 그래서 오히려 한계를 많이 느꼈던 작업이에요. 학생 때를 벗어나면 상상력을 제한하는 요소들이 굉장히 많아져요. 그 요소가 예산이 될 수도 있고 클라이언트의 성격이 될 수도 있어요. 특히 우리나라는 디자인을 필요로 하는 곳에서 새로운 것보다 안전한 걸 원하는 경우가 많잖아요. 여러분이 그런 제약을 덜 받는 지금, 할 수 있는 것들을 즐기고 꼼꼼히 기록을 남기며 작업을 이어 갔으면 합니다.

유럽의 패션 브랜드 캠페인에서는 이미지를 생산하는 데 있어서 영상을 중심에 놓아요. 그 영상에 생산되는 이미지를 광고의 커머셜로 꾸미고 그다음엔 빌보드를 만들고 캠페인을 하고…… 대부분 이런 식으로 진행해요. 작년 칸느에서 본 영화제와 따로 진행되는 쇼트 필름을 만들어 달라고 해서 주변에 있는 스텝을 모아서 만들었어요. 「One One Root Two」가 바로 그 포스터입니다. 루트 기호가 보이죠. 수학에 대해 잘은 모르지만, 루트는 실체가 없다가 자신을 한번 더 곱해야 자연수로 모습이 드러나는 게 흥미로웠어요. 패션에 대해서도 이런 맥락으로 생각해 봤는데, 옷으로 표현하는 데 문제가 많긴 했어요.

사람을 수직적으로 잘라 보면 어떨까 생각했던 콘셉트예요. 루트를 가진 아이들이 태어나면 다 파기시키는 삼각형의 나라에 대한 이야기예요. 피타고라스가 이야기한 정수비로 이루어진 삼각형만 존재하는 시대에 대한 유비를 만든 거예요. 포스터를 보면 참여한 사람들이 굉장히 많죠. 일러스트레이터도 있고 패션디자이너도 있어요. 각자 자기 색깔로 포스터를 만들기로 해서 총 6장이 완성됐습니다.

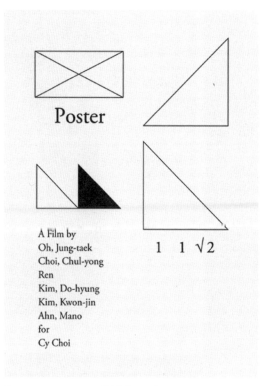

「One One Root Two」, 2010, 종이에 실크스크린, 788×1090mm

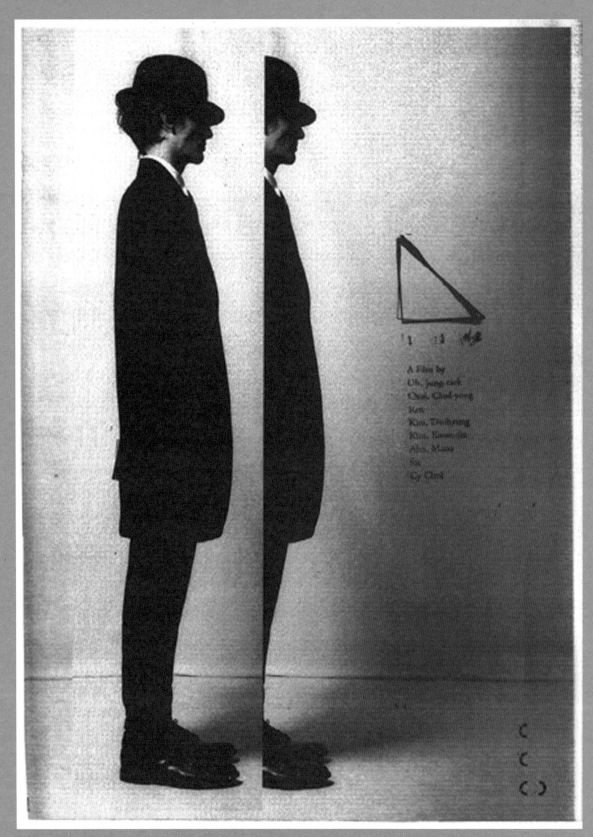

「One One Root Two」, 2010, 종이에 실크스크린, 788×1090mm

패션디자이너 최철용

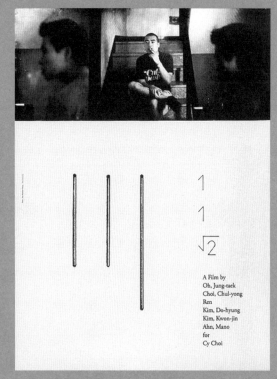

사진작가 김권진

일러스트레이터 오정택

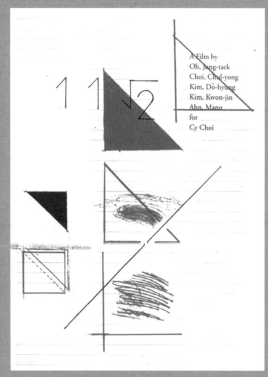

그래픽디자이너 김도형

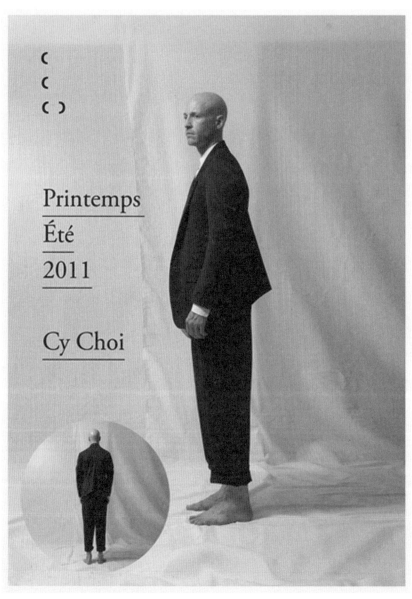

「Cy Choi 2011 s/s collection」, 2010, 종이에 실크스크린, 788×1090mm

패션 브랜드마다 로고 타입과 심볼이 있거나, 캠페인을 대표하는
아이콘이 있잖아요. 저희는 룩북과 콘셉트를 설명하는 이미지북을
만들기로 했어요. 하지만 다른 브랜드에서도 일반적으로 하고
있는 작업이기 때문에 차별화해서 '옷이 없는' 룩북을 만들기로
했죠. 이미지가 담긴 룩북과 이미지 없이 캡션만 있는 룩북을 나눠
만들었어요. 이 포스터가 그 캠페인을 알리는 첫 작업이었습니다.
다행히 이 작업에 대해 많은 흥미와 관심을 받았어요. 저희도 룩북을
가지고 제품을 만들고요. 캠페인을 하고 난 후부터 직접 고객들이
찾아오기도 하더라고요. 시각적 퀄리티만 보장되면 내가 잘하고
좋아하는 것들을 어떤 형식으로 내놓아도 소통될 수 있겠구나, 란
생각이 들었어요. 소통이 안 되는 것들은 방향의 문제가 아니라
퀄리티가 없기 때문에 생명력을 가지지 못하고 죽어가는 게 아닌가
생각합니다.

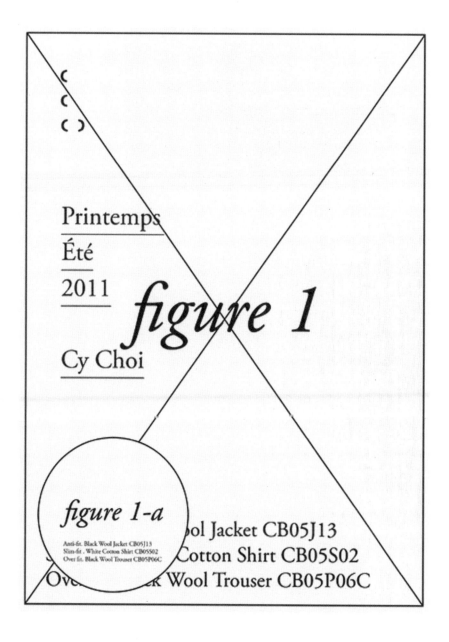

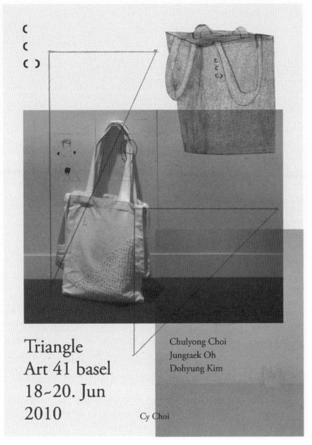

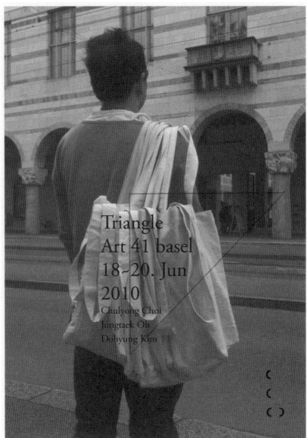

「Triangle」, 2010, 종이에 실크스크린, 788×1090mm

이번 시즌 포스터입니다. 6월이 여름 시즌 의상들의 패션쇼가 있는
시기예요. 그 기간이 바젤 아트 페어와 겹쳐요. 해마다 미리 준비해서
갈 때도 있고, 아트 페어에 끼어 갈 때도 있죠. 이 가방은 저희가
만든 스트링이 세 개 달린 삼각형 트라이앵글 백이에요. 아티스트와
함께 사진을 촬영하고 좋은 그림들을 엮어 작은 책을 만들었어요.
책을 위한 포스터 작업입니다. 뒤돌아 있는 모델이 함께 작업한 패션
디자이너예요.

제가 준비한 내용은 여기까지입니다. 맺는 말을 할게요. 저도
판화에서 디자인으로 전공을 옮기면서 굉장히 많은 학습이
필요했어요. 방향만 맞으면 좋은 결과물이 나올 거라고 생각했는데,
좋아하는 디자이너들의 작업을 보면 학습으로는 도달하지 못할
것 같다는 생각도 들더라고요. 그들이 가지고 있는 개인적인
취향이 쌓여 작업으로 표현되는 거니까요. 취향은 없어지고 학습만
가지고서 쫓아가다 보면, 원하는 지점까지 다다르지 못할 겁니다.
처음부터 자신이 가지고 있는 것, 잘할 수 있는 것이 어떤 건지
확신할 순 없겠지만, 다른 사람의 작업들을 많이 보고 경험하면서
자신만의 취향을 계속 쌓아가다 보면 좋은 작업이 이루어지지 않을까
생각합니다.

패션 분야에서도 사업을 하고 계세요. 맡으신 영역이 어느 쪽이신가요?

제가 하는 일은 아트 디렉터입니다. 저도 일하면서 알게 된 거지만,
겉으로 드러나는 것보다 많은 부분의 일을 담당해야 하더라고요. 요새
패스트 패션이 많이 들어와 있잖아요. 유니클로 같은 경우,
로고 타입을 만든 그래픽디자이너나 웹사이트를 구축한 사람 모두
요즘 가장 잘 나가는 이들이에요. 또 티셔츠 시리즈를 위해선
1백 명의 아티스트를 모으고요. 이렇게 유명인들을 한꺼번에 모을
자본이 있는 거예요. 자연스레 아트 디렉터의 역량과 역할이 굉장히
높아지죠. 올해는 질 샌더(Jil Sander)*와 했었죠?
그 후에 준 다카하시 같은 영디자이너 또는 거장을 영입하면서
리듬이나 호흡을 갖게 하는 거죠. 저희 브랜드 안에도 눈에 보이지
않는 역할을 담당한 분들이 참 많아요. 저희는 주로 파리에 옷을
파는데요. 룩북이나 이미지북을 퀄리티 있게 만들면
아티스트들과 소통하는 데 강력한 도구가 됩니다. 콘셉트를 잡고
아티스트를 섭외하고, 브로슈어나 포스터를 만들죠.
옷을 만들기 전에 콘셉트를 공유하는 과정에서 발언도 많이 하고요.

단정하고 절제된 조형미가
느껴지는 미니멀리즘과 순
수함을 추구하는 독일 출
신의 디자이너이다. 무채색
과 심플한 라인의 디자인으
로 유명하고 매 컬렉션마다
신소재를 개발해 발표한다.
1968년 자신의 이름과 동
명의 여성복 및 화장품 패션
브랜드, 질 샌더를 설립하
였다.

**패션 런칭 전에 작업이든 전시든,
취업해서 월급을 받거나 사업해서 돈을 버는 데 비해 재정적으로
스트레스를 많이 받으셨을 것 같아요.
졸업하시고 10여 년 이상이 지난 시점에서 어려운 고비마다
'내가 왜 이걸 해야 할까, 나에게 중요한 일인가?'
이런 생각은 어떻게 가다듬으시나요?**

돈을 버는 것은 굉장히 중요하죠. 질문처럼 그런 고민도 많았습니다.
하지만 저는 월급을 받아 본 적이 없기 때문에
사이클을 한 달로 두지 않았어요. 지금은 투자를 하지만,
사이클을 어떻게 두고 할지 요령만 터득하면 슬기롭게 헤쳐 나갈 수
있다고 생각합니다.
저는 운 좋게 여러 가지 일을 했어요. 그림을 그리거나 그림책을
만들거나…… 지금도 그렇지만 그래픽과 상관없는 일을 해서 돈을
벌었어요. 그런 일과 연결된 것 자체가 운이 좋았죠.
예를 들어 최근에 앙드레 김이 디자인한 빌라가 있어요. 한 채에
40~50억씩 하는 쌍용에서 지은 빌라인데, 그 안에 들어갈 가구를
제가 골라 줘요. 전문적인 가구 디자이너는 아니지만 디자이너를
디렉팅할 능력은 있으니까요. 또 갤러리 한 곳을 연결해
그림 놓는 일도 하고 있어요. 앙드레 김을 연결해 준 것도 저희였어요.
물론 비싼 집에 어울리는 작업이 제 취향은 아니지만,
국내 모든 분야를 통틀어 최고의 디자이너이기 때문에 연결만 해 줘도
저에게 커미션이 와요. 여러분도 학부 때나 대학원 때나 남이 믿을 수
있는 취향을 개발해야겠죠. 저 같은 경우도 좋아하는 그림과 그래픽이

••
그래픽디자인 및 광고 회
사인 드래프트(Draft)가
1995년에 설립한 제품 디
자인 브랜드로. 그래픽디자
이너들이 만든 디자인 제품
이라는 포커스를 두고, 문
구류 · 인테리어 소품 · 텍스
타일 등 광범위한 제품군을
만든다.

잘 만나서 시너지를 낸 거예요.
저는 젊은 디자이너를 만나면, 요즘 온라인이 워낙 잘되어 있기 때문에
생산 베이스에 대한 이야기도 해요.
일본에 '디브로스(D-Bros)'••라는 회사가 있어요.
요시에 와타나베, 우에하라 료스케 디자이너의 작업이 정말 좋아요.
클라이언트 작업도 하지만 취향대로 디자인해서 만든 상품들이
고가에 팔리고 있어요. 국내에서도 엠엠엠지(mmmg)나
스트릿패션의 브라운 브레스(brown breath)가 있죠.
여러분도 재정적인 위기를 이겨 내려면 두 가지를
걸쳐서 하는 게 좋아요. 생산 베이스를 하면 개인 작업을 하는 데
있어서 생기는 고민을 해결할 수 있을 거예요.

첫 번째 데뷔작이라고 보여 주신 작품이 인상이 깊게 남는데요.
바로 다음 사진을 보니까 『르 몽드』에 실렸네요.

알랭이라는 프랑스의 그래픽디자이너가 학교 워크샵에 왔었어요.
저는 고민하던 내용들을 발언하는 방향으로 작업하고 있었는데,
그 사람도 같은 류의 작업을 하고 있었던 거예요.
그래서 제 작업을 보내면 실어 주겠다고 하더라고요. 가문의 영광이죠.
그렇게 실린 게 발목을 잡았어요. 선동할 정도로 직접 나서서 손을
들진 못하지만, 스스로 믿고 있는 팩트는 보여 주고 싶다는 생각으로
개인 작업을 계속해 왔습니다.
여러분도 작업의 퀄리티만 보장되면 충분히 좋은 기회가 올 거예요.
여담인데, 제가 남들 앞에 서 보는 게 졸업하고 처음이에요.
저는 만남을 정말 중요하게 생각하거든요.
알랭과 만난 사흘이 제 그래픽의 진로를 바꿨다고 생각합니다.
안상수 선생님의 수업을 들은 것도 마찬가지예요.
물론 제가 이 자리에서 큰 영향을 미치지 못하겠지만 혹시라도
단 한 명에게 엉뚱한 영향을 줄지도 몰라 굉장히 조심스러워요.
그만큼 만남과 대화에 힘이 있다고 생각하고 있어요.
지금도 옷을 팔기 위해 프랑스에 가서 짬이 나면 알랭을 만나요. 좋은
작업이 있으면 가져오기도 하고요.
여러분도 만나고 싶은 사람이 있다면.
그들이 움직일 수 있게 끌어낼 정도로 준비에서 끼세요.
그렇게 한다면 가고자 하는 지점이 열릴 겁니다.

판화에서 디자인으로 넘어오셨어요. 장점이 있지 않나요?
생각의 차이나 표현 기법에서
더 다양한 아이디어를 가질 수 있었다든가…….

제 작업을 제가 직접 다 찍습니다. 작은 공방을 가지고 있어요.
다른 곳에 의뢰해서 맡기면 비용이 많이 들잖아요. 물론

클라이언트에겐 제가 찍었다고 말하지 않아요. 좋은 판화 공방에서
자유자재로 프린터를 부리면서 작업하는 거라고 오해하세요. 그리고
사실 실크나 동판으로 찍으면 지금처럼 화면으로 볼 때보다
세 배는 좋아집니다. 농담이 아니라 실제로 그래요.
그리고 저는 먼저 생각하고 작업하는 경우도 있지만,
잉크나 물성을 우선 결정해 놓고 작업하기도 해요.
보통 컴퓨터를 쓰는 경우, 화면에선 너무 멋있는데 아날로그로 만들어
내는 데 노하우가 없어서 작업이 죽는 경우가 꽤 있어요.
저도 컬렉션하는 데 도움이 많이 된 게 옵셋은 거의 안 팔리더라고요.
실크 스크린이나 동판이 더 비싸요.
물론 필름을 뽑을 때는 컴퓨터의 도움을 받지만, 전반적인 프로세스를
스스로 끝낼 수 있는 거죠. 그래서 작업 과정에서
생각이 한데로 모아지는 데 도움이 되었어요.
그리고 저는 홍길동 같아요. 판화도 했고 시각디자인도 했기 때문에
어디에도 못 껴요. 그래서 오히려 갈 길이 굉장히 선명하게 보였어요.
혼자 하지 않으면 안 되는구나. 가고자 하는 길이 선명하게 보였던 게
가장 큰 장점이었던 것 같아요.

저희는 디지털이 굉장히 친숙한 세대입니다.
주로 작업도 디지털 방식으로 진행하고요.
선생님은 물리적인 작업에 능숙하신 것 같은데, 작업에 있어서
포토샵이나 일러스트레이터 같은 그래픽들을 어느 정도 하고 계신지,
아날로그적인 작업 방식과 디지털적인 작업 방식에
어떤 차이가 있는지 궁금합니다.
저 같은 경우는 판화나 실크 스크린 같은 제작 방식을
습득해야 하는지 고민하고 있거든요.

평소에 일러스트를 잘 이용합니다. 처음에는 레이어가 없는 포토샵을
썼어요. 채널만 있었는데 많이 바뀌지 않은 것 같아요.
그렇지만 그것으로 어떤 감동을 줄 수 있는 수준까지 다다를 수
없다면, 겉으로 내놓지 않는 게 맞다고 생각해요.
요즘엔 아이패드처럼 다양한 게 나오는데, 최첨단으로 작업하시는
분들과 경쟁할 수 없다면 사용법만 알고 있는 게 낫다는 거죠.
앤디 워홀이 작업할 때만 해도 실크 스크린이 지금의 앱손 프린터
정도였어요. 지금에 와서 받아들이는 것과 차이가 있죠.
새로운 미디어가 나오면 한 세대 전의 미디어는 아트로 밀려날
가능성이 커요. 저는 아이패드가 나왔기 때문에 동판으로 가려고
생각하고 있어요. 또 다른 게 나오면 목판으로 갈 수 있죠.
저의 비교 우위가 무엇인지 많이 생각했어요. 포토샵이 되었든,
아날로그 매체가 되었든 경쟁력 있는 수준을 만들려면
5년 이상의 시간이 필요한 것 같아요.

•

유럽 모더니즘의 전통을 살
아 있는 형태로 계승하는 네
덜란드 디자이너이다. 평생
독립 디자이너로 활동하면
서 네덜란드를 비롯한 유럽
과 미국에서도 세대를 불문
하고 보편적인 존경을 받고
있다. 화려하고 피상적인
디자인이 아닌 내용과 의미
를 중시하는 디자인, 제한
된 수단을 통한 소박하면서
도 풍성한 디자인을 추구해
왔다.

••

공식 명칭은 로잔예술디자
인 대학으로 1821년 설립
되었다.

일반적으로 옵셋을 맡기면 150인치에 150선이 지나가는 필름을
뽑아 주잖아요. 우리는 그것에 익숙해져 있기 때문에
거기서 많이 올라가거나 내려가면 시각적으로 거부감을 갖게 돼요.
그런데 그 거부감이라는 것 자체가 새로운 것이기 때문에
즐거움을 줄 수도 있는 거죠.
15년째 망점 겹치는 것만 연구하는 분도 있어요.
칼 마르텐스(Karel Martens)•도 그렇게 시작한 것 같아요. 인쇄에서
가장 기본이 되는 것들을 시스템으로 풀려는 작업들을 하고 있잖아요.
제가 좋아하는 시그마 폴케나 리히텐슈타인도 망점을 그리죠.
그 정도의 숙달된 시각이 필요해요.
스위스를 여행했을 때, 로잔에 있는 에까르(ECAL)•• 같은 학교에
가 보고는 놀란 적이 있어요. 굉장히 아날로그적이에요.
알파벳이 몇 개 되지 않기 때문에 활판도 활자도 직접 만들어요.
포토샵의 툴을 만드는 프로세스까지 공부하는 것 같아요.
아날로그와 디지털, 이건 중요하지 않아요.
어떤 걸 내 작업의 최종 미디어로 삼든 뒤로 가든 앞서게 되든,
미디어가 다른 걸 이해할 수 있다면 작업이 훨씬 건강해질 수 있어요.
지금부터 훌륭한 미디어 작업들에 접촉하는 기회를 많이 가진다면,
나중에 본인의 최종 작업을 내놓을 때
어떤 미디어를 선택하는 게 좋을지 결정하는 데 있어
도움이 되지 않을까요? 돈을 주고 물건을 살 땐 냉정하게 보게
되잖아요. 저라도 그래픽디자이너가 영상을 흉내 내는 것은 절대 안 살
것 같아요. 그런데 만들어진 영상에 퀄리티가 있고
오리지널리티가 있다면 사겠죠. 어떤 미디어를 다룰 때,
그 미디어의 최정점에 서 있는 사람과 경쟁할 수 있을 정도로 하세요.

**명품 브랜드에선 클라이언트가 어떤 컬러와 스타일을 원하는지
분석해서 디자인을 한다고 들었어요.
그런데 작업하시는 옷들을 보면 굉장히 독창적이에요.**

프랑스 이야기를 예로 들게요. 혹시 엠엠(m/m paris)이나
아페세(a.p.c.)라는 스튜디오를 아시나요? 작년에 포스터를 사러
스튜디오에 갔더니, 프라다와 티셔츠를 콜라보하고 있더라고요.
그 스튜디오 사람들은 프랑스 패션쇼에 항상 참석해요.
그래서 툭 던지면 패션에 대한 것들이 튀어나와요. 예전에 캘빈
클라인의 낙서 캠페인 기억나세요? 그것도 엠엠이 바꾼 거예요.
그리고 에르메스 영화제 홈페이지의 메인 로고 타입은
아넷 자스크라는 프랑스 디자이너가 진행해요.
작업의 퀄리티가 보장되면, 멀리 떨어져 있는 두 가지를 붙여
놓아도 튕겨 나가지 않고 또 다른 새로운 지점을 만드는 것 같아요.
저는 형에게서 옷을 물려 입었어요. 우리나라는 몇 년 전까지만 해도

아껴 입고 오래 입는 게 미덕이었잖아요. 그런데 패션 브랜드가 하는
일은 지난 시즌의 것들을 이상하게 보이게 하는 거예요.
다만 에르메스 같은 고가 브랜드는 그 텀이 좀 더 길 뿐이죠.
프라다는 3년 정도? 이 정도로 외국은 패션에 대한 태도가 다르기
때문에 접근 방식도 달라요. 브랜드가 가지고 있는 이미지는
아방가르드해도 실제로는 그렇지 않은 옷들이 주로 팔려요.
꼼 데 가르송 같은 경우에도 레이블이 굉장히 많잖아요?
그중에서 팔리는 건 정해져 있어요. 나머지는 브랜드 이미지를 위해서
만들어지는 것일 수도 있어요. 저희도 그래픽은 버리고 가요.
대신 10~20퍼센트 정도는 그래픽과 콘셉트를 반영하죠.
퀄리티 있고 판매될 수 있는 것들을 포커스로 해서요.
아무리 새로운 걸 해도 한국에서 태어난 그래픽디자이너이기 때문에
너무 멀리 가지 않아요.

혹시 보편적으로 생각하시는 미의 기준이 있나요?
그렇다면
어떻게 취향과 조율하시나요?

모범답안을 이야기했죠. 우리는 늘 자신의 취향을 들키지 않는 게
좋다라고 교육받아 왔어요. 요즘 커피 종류가 참 많아졌잖아요?
에스프레소부터 마끼야또까지……. 예전에 커피는 그냥 커피였어요.
아니면 맥심 취향이야, 네스카페 취향이야, 두 가지 정도였죠.
그때는 내 취향이 에스프레소인지 블랜딩을 했는지 어떻게 섞였는지
알 수 없었던 것 같아요.
물론 장점도 있어요. 섞이지 않고 내 것만 꾸준히 하신 분들도
언젠가는 유리한 부분이 있을 거예요. 그리고 돈을 움직이는 사람들이
그 취향을 제한하기도 해요. 패션계도 마찬가지죠. 스키니 진이
트렌드가 되면 신발들까지 스키니 진에 어울리는 디자인으로 싹
바뀌는 거예요. 그런데 거기에 편승하면 오래가지 못해요.
영리한 사람들은 대신 다음을 준비해요. 여러분도 지금 유행하고 있는
그래픽의 영향을 받지 않아도 돼요. '나는 글자 안 쓸래'라고 해도
좋아요. 그것도 괜찮아요. 대신 작업의 퀄리티만 보장되면
중요한 길로 갈 수 있는 방법이 될 겁니다.

같은 분야에 있는 친구들이 많다고 하셨나요?

포스터를 만들 때 여러 명이 있었죠. 같은 분야는 한 명도 없어요.
취향은 분명하죠. 영상을 하고, 사진을 찍고,
일러스트레이션을 하고, 춤을 추고, 옷을 만들고…….
대신 어떤 둘이 만나서 시너지가 있으려면 크리틱에 있어서 거리낌없이
주고받을 수 있도록 가까워야 되는 것 같아요.
'너 잘났어'가 되면 안 되는 거죠.

감정적인 부분이 부딪치다 보면 시간이 다 가 버려요.
저희도 함께 어울리는 친구들 중 가장 최근에 알게 된 사람이
10년 됐어요. 여러분에게 일을 부탁하려면 2020년 정도 되겠죠?
20년 정도 되면 커뮤니케이션에 있어서 정말 편해져요.

저는 시각디자인을 전공하는 학생입니다.
저도 패션이나 편집 디렉터에 관심이 많아요.
그 분야에 들어가려면
전문적으로 배워야 하는 부분이 있는지 궁금하고요.
패션 디렉터로서 가장 중요한 요소를
한 가지 뽑는다면 무엇인가요?

제가 누군가와 함께 일하는 데 가장 결정적인 역할을 한 디자이너가
마틴 마르지엘라라는 분이에요.
그분은 MMM(Maison Martin Margiela)에서 20년을 일하고
그만두셨어요. 시작할 때부터 그 기간을 생각하신 것 같아요.
20년 동안 커뮤니케이션 방식이 바뀐 게 하나도 없어요.
지금은 후계자가 이어 하고 있는데 그 매뉴얼을 못 바꾸는 것 같아요.
그렇게 패션과 밀접하게 자웅동체처럼 움직이는 사람이
있죠. 레이아웃도 열린 마음으로 잘 흡수하는 것 같아요.
그 뒤에 숨어 있는 패션 에디터가 있어요.
어느 쪽이 되었든 패션 크리에이티브 디렉터는
옷을 베이스로 해야 돼요. 또 많이 보는 게 중요한 것 같아요.
저는 개인적인 취향보다 다른 쪽을 많이 보려고 노력해요.
제 일 중에 그런 작업이 8할 이상 차지해요. 국내 디자이너들과
협업해야 되기 때문에 늘 그들을 만나는 게 제 일이죠.
아까 말한 것처럼 어떻게 소통해서 적은 비용으로 짧은 시간 안에
많은 것을 잘 받아 낼 수 있을지 고민하는 거예요.
그건 업체의 볼륨에 따라서 성향이 다른 것 같아요.
전 시각디자인을 전공한 분들이 패션 쪽으로 많이 가면
좋을 것 같아요. 그리고 곧 그런 시간도 오지 않을까 생각합니다.

김도형 • 모범답안 밖에서

김성규

서울대학교 인문대학 국어국문학과에서 학부와 대학원을 마치고
경기대학교 교수를 거쳐 현재 서울대학교 인문대학
국어국문학과 교수로 재직하고 있다.
일본 게이오 대학교 방문강사와 도쿄대학교 객원교수를 역임하였다.
전공은 국어학이며 한국어의 역사와 한국어의 말소리에 대해
관심을 가지고 있다. 저서로는『소리와 발음』(공저)과『외국인을
위한 한국 문화 읽기』(공저) 등이 있다.

2011-10-12

한글과 레오나르도 다빈치

안녕하세요. 김성규입니다. 오른쪽 사진을 보세요. 이게 바로 오늘 강의 제목입니다. '한글과 레오나르도 다빈치'.

강의 제목이 조금 이상하죠. 저는 국어국문학을 전공해 '한글'에 관심이 많아요. 그리고 강의 제목에서 한글 다음에 나오는 '과'라는 공동격조사에도 관심이 많습니다. 레오나르도 다빈치에는 관심이 없어요. 그렇다면 "한글과 레오나르도 다빈치 사이에는 어떤 관계가 있는가?" 여러분이 이런 질문을 하신다면 한마디로 대답할 수 있어요. 아무런 관계도 없습니다. 한글이 창제된 1443년과 다빈치가 태어난 시기도 서로 맞지 않아요. 이렇게 아무 관계없는 것들을 조사로 연결했습니다. 여기에는 이유가 있습니다.

대학교 3학년 때 들었던 수업 중에 '문예 미학'이라는 과목이 있었습니다. 그때 강의해 주신 불문학자이자 철학자이신 박이문 선생님이 이런 이야기를 하셨어요. "문학작품의 상상력이라고 하는 것은 이전에 관계가 없다고 여기던 사물이나 현상들 사이에서 어떤 관련성을 생각해 내는 작업으로부터 생겨난다." 예를 들면 여기 책상이 있고 저 밖에 나무가 있다고 한다면, 서로 아무 관련이 없는 이 둘의 관련성을 생각하면서부터 문학적인 상상력이 나올 수 있다는 이야기입니다. 오늘 강의에서는 이 이야기를 살짝 바꿔 봤습니다. '관계가 없다고 생각하던 사물이나 현상들 사이에서 어떤 관련성을 생각해 낼 때, 인문학적인 상상력의 공간이 열리기 시작한다.' 한글과 다빈치도 아무런 관련이 없죠. 그런데 둘의 관계를 맺어 보려고 생각하다 보면 여러 가지 상상을 할 수 있게 돼요. 그래서 이런 제목을 정하게 된 겁니다.

한글을 누가 만들었죠? 일반적으로 세종이 만들었다고 알고
있습니다. 훈민정음에도 그렇게 써 있습니다. 그런데 일부 사람들은
국사를 돌보기 바쁜 왕이 언어 이론을 얼마나 알았겠느냐 하는 의문을
품습니다. 세종이 아닌 집현전 학자들이 만들었을 것이라고 말하는
사람들이 있죠. 이건 단순한 추정입니다.

건강상의 이유도 있었겠지만 세종은 훈민정음 반포 전후에 일선에서
일하지 않고 세자인 문종이 섭정하고 있었습니다. 어떻게 보면 시간적
여유가 많았다고 할 수도 있겠네요. 게다가 세종이 지닌 학문의
깊이를 보자면요. 훈민정음 창제를 반대했던 집현전 부제학 최만리를
불러 놓고 중국의 운학 이론을 가지고 따집니다. 운학은 당시의
언어학 이론이었습니다. 이렇게 비유하면 쉽겠네요. 랩을 할 때
라임을 맞춘다고 하죠? 중국에서 한시를 지을 때도, 마지막 글자의
소리를 맞췄어요. 그게 운이에요. 예를 들어 '동'은 'ㄷ, ㅗ, ㅇ'으로
이루어져 있죠? 처음 'ㄷ'을 뺀 나머지를 운이라고 합니다. 한시를 잘
짓기 위해서 소리들을 분석하면서 발달한 학문이 운학이라고
할 수 있습니다. 세종이 이러한 운학 이론을 가지고 따지는데 당대
최고 학자라고 할 수 있는 최만리가 대답을 못해요. 세종의 학문적
깊이를 알 수 있는 대목입니다.

또 세종실록에 보면 훈민정음에 대해 '친제(親製)'라는 말이 나와요.
세종이 친히 만들었다는 의미입니다. 이런 기록들을 봤을 때, 세종이
훈민정음을 만들었다고 해도 아무 문제가 없습니다.

훈민정음 창제 과정에서 세종을 도운 사람으로 왕자들을 들 수도
있습니다. 세종의 장남인 문종과 차남인 수양대군, 그리고 안평대군
모두 훈민정음 창제를 도왔다는 설이 있어요. 그리고 기록에 의하면
세종은 1444년에 운학과 관련된 서적인 『운회(韻會)』의 번역을
명하는데 이때 왕자들에게 그 사업을 관장하게 했습니다. 왕자들이
한글을 몰랐다면 관여하지 못했겠죠. 또 최근에는 세종의 차녀인
정의공주가 한글을 만들었다는 설이 나오기도 했습니다. 정의공주가
시집간 집안의 『죽산안씨대동보(竹山安氏大同譜)』에 정의공주가
한글과 관련하여 대군들이 해결하지 못한 문제를 풀어서 노비 수백을
받았다는 이야기가 나오고, 『몽유야담(夢遊野談)』에서는 정의
공주가 훈민정음을 만들었다는 이야기도 나옵니다. 그런데 이
기록들이 나온 건 19세기예요. 훈민정음이 만들어진 후 수백 년이
지나서 나온 문구만을 토대로 정의 공주가 한글을 만들었다고 할 수는
없습니다. 결국 훈민정음은 세종이 만들었다고 볼 수 있습니다.

세종은 1397년에 태어나 1450년에 사망했고, 레오나르도 다빈치는
1452년에 태어나 1519년에 사망했습니다. 시공간적으로 둘은 만난
적이 없습니다. 두 사람은 아무런 관계가 없어요.

하지만 공통점은 있습니다. 세종은 문자를 만들어 우리 문화사의
흐름을 바꿨습니다. 뿐만 아니라 다양한 분야에서 업적을 남겼어요.

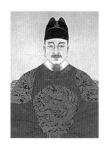

세종(1397~1450):
조선 4대 임금 (재위기간
1418~1450)

다빈치도 마찬가지입니다. 그림을 비롯한 여러 분야에서 문화의
흐름을 바꾸는 역할을 했습니다. 그런 면에서 세종과 다빈치는 관련이
있습니다. 그렇지만 한글과 다빈치는 아무런 관련이 없지요?
이제부터 상상을 하기 시작합니다. 한글과 다빈치의 관계를요.
다빈치가 한글을 만들었다면 어떤 모양으로 만들었을까?
여러분, 잠시 빈 종이에 사람의 옆얼굴을 그려 보시겠어요? 간단하게
스케치해 보세요.

저는 지금 옆얼굴을 그리고 있는 여러분을 보며 어떤 사람을 찾고
있어요. 혹시 여기에 왼손잡이 있습니까?
왼손잡이 학생은 어떻게 그렸나요? 다른 사람의 그림과 비슷한가요?
옆얼굴의 코가 어디를 보고 있지요? 다른 사람들이 그린 것과 방향이
다르지 않나요? 그걸 기억하고 계세요. 오늘 이야기에서 가장 핵심이
되는 부분입니다.

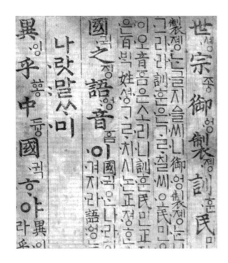

왼쪽 사진 중 위쪽이 흔히 알고 있는 '훈민정음'이죠? 그런데 세종 때 만들어진 훈민정음은 아래쪽입니다. 『훈민정음 해례본』이라고 하는데 '훈민정음'이라는 새로운 문자에 대한 해설서입니다.

이러한 해설서가 처음 나올 때는 당연히 한문으로 만들어졌겠죠. 한글로 만들어도 이해할 수 있는 사람이 없었을 테니까요. 이걸 나중에 누군가 번역해서 『월인석보』라는 책 앞에 실었습니다. 그게 바로 위쪽의 훈민정음입니다.

그러니까 아래쪽을 세종 때 나온 『훈민정음 해례본』으로 보시면 됩니다. 해례본은 한글이 어떻게 만들어졌는지 설명하고 있습니다. 여러분도 어렸을 때, 한글에 대해 여러 가지 이야기를 들으셨을 거예요. 문창호의 문살 무늬를 본떠 만들었다. 다른 나라의 글자를 보고 만들었다……. 실학 시대에는 많은 학자들이 훈민정음에 대해서 한마디씩 합니다. 획 하나 가지고 만들었다는 설도 있고, 몽고 글자에서 가져왔다는 설까지 있어요. 그런데 이 해례본에 제대로 된 사실이 써 있어요. '천지인(天地人)'을 가지고 모음을 만들었다. 곧 하늘은 점, 땅은 가로 획, 사람은 세로 획이라는 거죠. 그리고 자음에 대해서는 발음기관을 본떴다고 설명하고 있어요. 'ㄱ'을 발음해 보세요. 혀의 뒷부분이 높이 올라가면서 입천장에 닿죠? 혀뿌리가 목구멍을 막는 모양을 본뜬 게 'ㄱ'이다. 이런 식의 설명이 『훈민정음 해례본』에 쓰여 있습니다. 그런데 세종 때 나온 이 책이 사라져 버려서 여러 가지 설이 나올 수밖에 없었던 거예요. 그러다가 1940년에 경북 안동에서 이 책이 발견됐습니다.

사실 이 책은 원래의 『훈민정음 해례본』을 뜯어서 각 페이지의 뒷면에 다른 내용을 써 넣은 후 다시 엮은 책으로 전해졌습니다.

잘 보시면 뒷면에 한글로 쓴 글씨들이 비치죠? 전에는 뒷면이 앞쪽에 있고 훈민정음의 내용이 뒷면으로 들어가 있었습니다. 이렇게 『훈민정음 해례본』은 다른 책으로 전해졌어요. 물론 뒷면에 어떤 내용이 써 있는지 궁금하지만 국보인 책을 다시 뒤집어서 볼 수는 없어요. 대신 컴퓨터 화면에서 사진을 뒤집어서 보는 방법으로 내용을 확인할 수 있습니다. 서울대 언어학과의 김주원 선생님이 그러한 방법으로 문제를 풀었습니다. 그 결과 『19사략언해』라는 책의 내용이 훈민정음의 뒷면에 써 있다는 것을 확인했습니다.

중국의 18개국의 역사를 담은 『18사』라는 책이 있는데, 거기에 원나라가 더해져 『19사』가 되었어요. 그걸 요약해 놓은 책을 번역한 게 『19사략언해』입니다.

훈민정음이 어떻게 만들어졌는지에 대해서는 『훈민정음 해례본』에
다음과 같이 써 있습니다. "정음 28자는 각각 그 형태를 본떠서
만들었다. 초성은 무릇 17자이다. 어금니 소리 'ㄱ'은 혀뿌리가
목구멍을 막는 모양을 본떴다. 혓소리 'ㄴ'은 혀가 윗잇몸에 닿는
모양을 본떴다. 입술소리 'ㅁ'은 입의 모양을 본떴다. 잇소리 'ㅅ'은
이의 모양을 본떴다. 목구멍소리 'ㅇ'은 목구멍 모양을 본떴다."
오른쪽 그림을 보면 쉽게 이해될 겁니다. 그런데 『훈민정음 해례본』의
설명을 생각하면서 이 그림을 들여다보면 재미있는 사실을 발견할 수
있어요. 코가 어느 쪽을 보고 있나요? 왼쪽을 보고 있죠? 코의 방향이
바뀐다면 'ㄱ'과 'ㄴ'의 모양은 뒤집어져야 되겠죠? 그런데 왜
당시 사람들은 코를 왼쪽 방향으로 그렸을까요? 일반적으로 머릿속에
금방 떠오른 옆얼굴이 그렇기 때문이었을 겁니다. '좌안'이라고 해요.
왼쪽 뺨이 보이는 얼굴. 만약 '우안'이 떠올랐다면 'ㄱ'과 'ㄴ'은
뒤집어졌어야 하는 거죠. 결국 훈민정음의 설명은 좌안을 전제로
하고 있다는 겁니다. 그렇다면 당시 사람들이 좌안을 떠올린 이유는
무엇일까? 그게 궁금해서 옛날 초상화들을 뒤져봤어요.

正音二十八字, 各象其形而制之.
初聲凡十七字.
牙音 ㄱ, 象舌根閉喉之形.
舌音 ㄴ, 象舌附上腭之形.
唇音 ㅁ, 象口形.
齒音 ㅅ, 象齒形.
喉音 ㅇ, 象喉形.

최덕지 (1384~1455)

신숙주 (1417~1475)

장말손 (1431~1486)

이현보 (1467~1555)

「달마도」, 김명국(1600?~?)

「여인도」, 신윤복(1758~?)

첫 번째 그림은 최덕지라는 분의 초상화입니다. 왼쪽이 초본이고 오른쪽이 초상화입니다. 1384년에 태어난 사람인데, 이 초본은 조선시대 사대부 초상화 중에 가장 오래되었다고 합니다. 이 초상화의 경우 좌안을 보여 주고 있습니다. 다음은 훈민정음을 만드는 데 관여한 신숙주의 초상화입니다. 흉배를 볼 때 1455년의 그림이라고 추정할 수 있다고 해요. 그런데 이 초상화도 좌안이죠. 그 다음은 장말손의 초상화입니다. 이 사람의 흉배는 1482년 이후의 것이라고 해요. 역시 왼쪽 얼굴을 보여 주고 있습니다. 어부단가를 지은 이현보의 초상화도 마찬가지입니다. 1537년에 한 승려에 의해 그려졌다고 합니다. 초상화가 모두 좌안인 건 사람이 그쪽으로 돌아앉았기 때문이 아니냐고 이야기할 수도 있는데, 「달마도」는 상상의 그림인데도 불구하고 좌안이에요. 신윤복의 「여인도」도 좌안입니다.

그렇다면 좌안만 있었느냐? 정면을 그린 것도 있습니다. 오른쪽 그림을 보세요. 윤두서의 자화상은 유명하죠. 국립중앙박물관의 전시에도 이 그림이 나와 있더라고요. 큰 그림일 줄 알았는데, 생각보다 작았어요. 몸 없이 얼굴이 붕 떠 있어서 저는 이 그림을 참 좋아했어요. 그런데 투시해서 보면 옷이 있다고 해요. 이 그림 옆에 디지털로 전시해 놨는데, 깃이 그려져 있더라고요.

그 다음은 고려시대 주자학의 대가였던 안향의 초상화입니다. 초상화는 후대에 모사되는 경우가 많아요. 전주 경기전에 있는 태조 이성계의 어진도 그런 경우입니다. 고종 때 조선 초기의 어진이 오래되고 낡아서 새로 모사했다고 합니다. 이 안향의 초상화도 모사된 건데 누가 그린 건지는 모르겠어요. 그런데 이 그림은 우안이죠. 그 아래 이제현의 초상화도 우안입니다. 이건 원나라 화가가 그린 거예요. 이 그림들은 왜 우안인지 잘 모르겠어요.

제가 문화재관리국에서 1987년에 나온『전국 초상화 조사 보고서』를 살펴본 적이 있는데, 이 보고서에는 1936년 이전의 초상화가 450점 정도 들어 있어요. 그중 4분의 3이 좌안이더라고요. 우안은 30개 정도밖에 없었습니다. 당시에는 좌안이 대세였다는 거죠. 그러니까 훈민정음을 만들던 사람들도 옆얼굴 하면 좌안을 떠올릴 수밖에 없었던 거예요.

다른 나라의 사례는 어떤가 하고 궁금해서 1800년에 나온 일본의 『집고십종(集古十種)』이라는 책을 살펴보았습니다. 210점 정도 되는 그림 중 120점 정도가 좌안이에요. 70점 정도가 우안이고요. 국가를 초월해서 좌안이 대세였다는 거죠.

안향 (1243~1306)

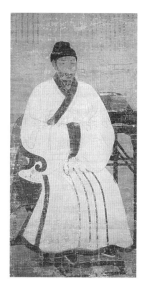

이제현 (1287~1367)

윤두서 (1668~1715)

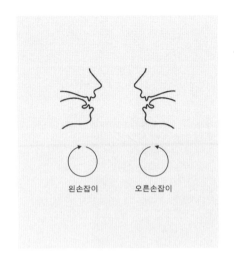

왼손잡이　　오른손잡이

그런데 왜 좌안이 많은가? 이 문제에 대해서는 다음과 같은 설을 내놓은 사람이 있어요. "우측 뇌의 지배를 받는 좌측 얼굴에 사람의 감정이 더 잘 나타나기 때문에 좌측 얼굴을 즐겨서 그린다."

호주의 학자들이 전 세계의 초상화를 몇 천 점 조사했는데, 좌안이 많았다는 겁니다. 그래서 이런 결론을 내린 거예요. 그런데 사실 감정의 문제는 그려지는 사람의 관점이잖아요. 그리는 사람은 그려지는 사람의 감정이 어느 쪽에서 잘 드러나는지 알 수가 없죠. 아직은 허점 있는 설이라고 생각합니다.

다른 학설도 있습니다. "오른손잡이의 뇌는 그림의 왼쪽을 더욱 주목하려는 경향이 있어서, 옆얼굴의 중요한 요소인 눈, 코, 입 등이 왼쪽에 오도록 사람의 얼굴을 그린다." 이건 미술 분야에 계신 분이 쓰신 글에서 나온 이야기입니다. 이 설명의 설득력을 떠나서 여기에는 한 가지 끌리는 내용이 들어 있습니다. '오른손잡이'라는 표현이에요. 오른손잡이는 그림을 그릴 때 손목을 안쪽으로 돌리는 게 편하죠. 여기서 좌안이 많은 이유에 대한 결론이 벌써 나오네요. 훈민정음을 만든 사람들은 왜 좌안을 토대로 했을까? 당시에 좌안이 대세였기 때문이다. 그렇다면 왜 좌안이 많았을까? 오른손잡이가 많았기 때문이다.

우리나라 지폐도 한번 살펴봤습니다. 1950년에 우리나라 지폐가 최초 발행되었어요. 이승만 전 대통령의 얼굴이 정면에 있죠. 시기가 지나면 우안도 나오다 결국 좌안으로 계속 갑니다. 요즘에 쓰는 지폐도 좌안이죠? 이렇게 지폐만 봐도 마찬가지네요.

그런데 공부하는 사람들의 궁금증은 여기서 끝나지 않아요. 그렇다면 왜 오른손잡이가 많을까? 그래서 동굴벽화를 뒤져 보기 시작합니다. 세계 여러 나라의 동굴벽화를 관찰한 후 원시인들은 왼손잡이였다는 결론을 낸 서양학자들도 있기는 합니다.

오른쪽은 우리나라 울산에 있는 반구대 암각화입니다. 정면과 좌안이네요. 동물들이 왼쪽을 보고 있어요. 물론 오른쪽을 보고 있는 것도 있어요. 사실 이 그림에 스토리가 있다면 다 소용없어지는 거지만요. 이렇게 벽화까지 뒤졌는데도 알 수가 없었어요. 그래서 삼엽충까지 조사하게 됩니다. 삼엽충의 화석 중 물려 죽은 것들을 조사해 보니, 물린 위치가 같다는 거예요. 위험할 때 반사적으로 도망가기 위해 취하는 방향이 같기 때문에 그 반대쪽을 물렸다는 거죠. 이 정도로 조사가 됐어요.

한 걸음 나아가서 의학서적까지 다 뒤져 봤는데 마땅한 결론이 나오지 않더라고요. 이런 설을 낸 사람도 있어요. 전쟁을 할 때, 왼쪽 심장을 지키기 위해 왼손으로 방패를 쥐고 오른손으로 싸웠다. 그래서 오른손잡이가 대세가 되었다. 그렇지만 전쟁을 나가지 않은 여자들은 왜 오른손잡이였는지 설명이 되지 않잖아요. 반대로 여자들이 심장의 소리를 들을 수 있도록 왼손으로 아기를 안고, 오른손을 자유자재로

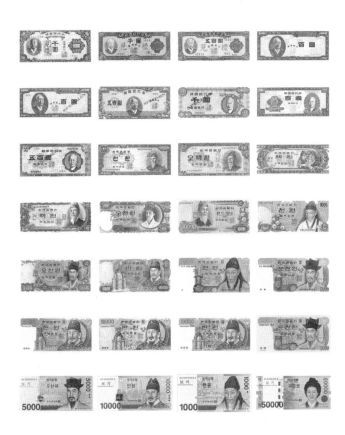

라스코 동굴 벽화 (기원전 15,000년 경 구석기시대)

울산 반구대 암각화 (신석기시대)

썼다는 이야기도 있는데, 그건 남자 쪽에선 설명되지 않죠. 결국
모든 사람이 공감할 만한 학설을 찾아내지 못했습니다. 이 정도
수준에서 생각의 진전을 멈추고 한글과 다빈치 이야기로 돌아가지요.
자, 여기서 분위기를 바꾸면서 퀴즈를 하나 낼게요. 왼쪽 페이지의
그림들 중 위쪽 그림들을 먼저 보죠. 이중 하나가 레오나르도 다빈치의
그림입니다. 어느 것일까요?

1 / 2 / 3

두 번째라고 답하는 분이 많네요. 아래쪽 그림들 중에서도 한 점이
다빈치의 것입니다. 어느 것일까요?

1 / 2 / 3

레오나르도 다빈치는 왼손잡이였습니다. 왼손으로 선을 그으면,
왼쪽 위에서 오른쪽 아래로 내려오죠? 오른손잡이는 오른쪽
위에서 왼쪽 아래로 선을 긋게 됩니다. 퀴즈의 답은 각각 첫 번째,
두 번째 그림입니다. 이 그림들의 음영을 표현하는 선을 보면
왼쪽 위에서 오른쪽 아래로 내려가 있어요. 연구에 의하면 선 끝이
휘는 방향도 다르다고 해요.
인터넷에 보면 거짓말이 참 많아요. 왼손잡이 중 천재가 많다는데
피카소도 해당된다고 나와요. 하지만 피카소는 오른손잡이입니다.
피카소의 사진들을 찾아보면 오른손으로 그림을 그리고 있는 모습을
볼 수 있습니다. 피카소의 자화상 등 그의 그림을 확인해 보면 선이
오른쪽 위에서 왼쪽 아래로 내려가 있어요.

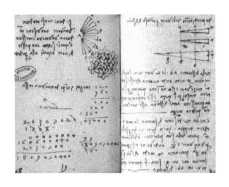

부스트로피던 서법을 설명하기 위해
음성문 이 글로그아보 되시에
고대 그리스 등지에서 벽에 새겨진 글과
같은 방식으로 쓰였습니다.

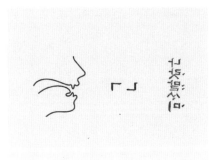

왼손잡이인 다빈치는 글씨를 뒤집어서 썼습니다. 자신의 이름
'레오나르도(Leonardo)'[*]를 뒤집어서 썼죠?
왼쪽 그림도 보세요. 이 그림도 선이 왼쪽에서 오른쪽으로
내려왔네요. 그리고 얼굴 왼쪽의 알파벳이 뒤집어져 있습니다. 이런
이야기를 하는 사람도 있어요. 다빈치가 글씨를 뒤집어서 쓴 건
비밀이 너무 많아서 그걸 숨기기 위해서라고 말이에요. 하지만 글씨가
뒤집어진다고 해서 읽지 못하진 않잖아요. 다빈치의 서법은 독특해요.
글씨를 뒤집어 쓰는 방향도 오른쪽에서 왼쪽으로 가고 있어요.
역사적으로 부스트로피던(boustrophedon) 서법[**]이라는 게
있었어요. 소가 밭을 갈듯이 글을 써나간다고 해서 우경식(牛耕式)
서법이라고도 합니다. 글이 오른쪽 방향으로 갔다 왼쪽 방향으로
갔다 해요. 그리스 비석에서 볼 수 있죠. 반대 방향으로 갈 때는 글씨가
뒤집혀 있어요. 글의 방향만 바꿀 수도 있었을 텐데, 글씨를 뒤집어야
인지하기 쉬웠나 봅니다.
전통적인 동양 서법에서 각 글자는 위에서 아래로 쓰고, 각 행은
오른쪽에서 왼쪽으로 가게 되어 있었죠? 그렇지만 현재 우리는 서양의
영향을 받아서 왼쪽에서 오른쪽으로 가게 횡서로 쓰고 있습니다.
그렇지만 문화에 따라서는 오른쪽에서 왼쪽으로 가는 횡서를 쓰는
서법도 있습니다. 아랍도 그렇죠. 서양의 경우 이 두 가지 문화가
함께 있다가 왼쪽에서 오른쪽으로 가게 쓰는 문화로 정착되었습니다.
그런데 바로 그 전 단계가 역사적인 암흑기입니다. 자료가 없어서
어떻게 한 가지 문화로 정착됐는지 과정을 알 수가 없다고 합니다.
어쨌든 지금은 왼쪽에서 오른쪽으로 쓰는 것이 사회적으로 약속된
서법이에요. 다빈치의 서법은 개인적인 거였고요.
다시 다빈치의 글을 볼게요. 왼쪽 세 번째 사진을 보세요. 모두
오른쪽에서 출발하여 왼쪽에서 끝나도록 쓰여 있습니다. 그런데
특이한 점이 있어요. 숫자의 경우는 왼쪽에서 오른쪽으로 쓰이고
뒤집어지지 않았어요. 다빈치는 숫자만 현재 우리가 일반적으로
쓰는 서법으로 썼어요. 그 이유는 잘 모르겠습니다. 그렇지만 아랍의
문자도 동일하다는 점만 지적하겠습니다. 아랍에서도 글을 쓸 때는
오른쪽에서 왼쪽 방향으로 써 나가지만 숫자만은 왼쪽에서 오른쪽
방향으로 가도록 쓴다고 하네요.
자, 본론으로 다시 돌아가겠습니다. 만약 왼손잡이인 다빈치가
얼굴을 그렸다면 이런 얼굴을 그릴 거예요. 한글 모양도 이렇게
뒤집어졌을 거고요.

[*]

[**]

부스트로피던 방식으로 새
겨진 고대 그리스 크레타
섬의 고르틴 법전(Gortyn
code, 기원전 5세기)

그런데 여기서 한 가지 더 생각할 게 있습니다. 다빈치는 고향인
토스카 지역의 지도를 만든 적이 있습니다. 그림이 명확하지
않아서 글씨가 잘 보이진 않지만 지도의 지명은 뒤집어져 있지 않아요.
다만 여백에 메모해 놓은 부분의 글씨는 뒤집어져 있어요. 지도는
자신이 보기 위해 만든 게 아니잖아요. 다른 사람들이 보도록 만든
거예요. 그래서 지명은 다른 사람이 읽기 편하게 써 놓았겠지요.
여백의 메모는 자신이 보려고 써 놓은 거고요. 결국 자신은 뒤집어진
글씨를 읽는 게 편한 거예요.
그렇다면 앞에 내린 잠정적인 결론은 수정되어야 할 것 같습니다. 만약
다빈치가 한글을 만들었다면 처음에는 왼손잡이의 문자를 만들었을
것이다. 하지만 오른손잡이 문화로 인해 대부분의 사람이 쓰거나
읽기에 편한 문자로 바꿨을 것이다. 그럼 지금의 글자와 같은 모양이
되잖아요. 결국 아무런 변화가 없네요.

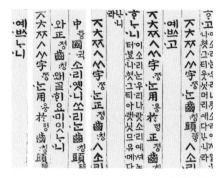

『훈민정음 언해』

동북아시아계 한자계 문자: 거란문, 서하문, 여진문

이제 한 단계 더 나아간 상상을 해 보겠습니다. 만약 세종이
왼손잡이였다면 한글을 어떻게 만들었을까? 세종이 훈민정음을
만들 때 가장 중요하게 여긴 정신은 백성을 위한다는
위민(爲民)이었죠. 그리고 또 한 가지는 한자음의 정비라고 할 수
있습니다. 그래서 『동국정운』이라는 책도 만들었어요. 그리고 한글을
중국어 발음기호로 쓸 수 있도록 고안하기도 했습니다.
『훈민정음 언해』를 보면 ㅈㅊㅉㅅㅆ처럼 왼쪽 다리가 긴 글자들은
치두음(齒頭音)을 표기하는 데 쓰고 ㅈㅊㅉㅅㅆ 처럼 오른쪽 다리가
긴 글자들은 정치음(正齒音)을 표기하는 데 쓴다고 되어 있는데,
여기서 말하는 치두음과 정치음은 중국어에서 서로 달리 발음되는
치음(齒音, 잇소리)들입니다. 치두음은 혀끝이 윗니 머리에 닿는
소리이고 정치음은 혀끝이 아래 잇몸에 닿는 소리라고 설명하고
있습니다.
그리고 10세기 이후에 동아시아 지역에 문화사적인 흐름이 있었어요.
중국 외의 민족들이 자국의 문자를 갖기 시작합니다. 훈민정음이
창제된 15세기 이전에도 여러 민족들이 문자를 가지기 시작한 거예요.
거란이나 서하, 여진도 마찬가지였죠. 이런 문화사적인 흐름 안에서
훈민정음을 만들 수 있었던 겁니다.
앞에서도 이야기했듯이 세종은 백성들을 위하는 마음을 가지고
있었습니다. 사실 임금이나 사대부는 한글이 없어도 문제가 없잖아요.
만약 당시에 전 세계의 임금이 모이는 클럽이 있었다면, 아마
세종은 축출됐을 겁니다. 일반 백성에게 문자를 준다는 것은 책을 읽게
한다는 것이고, 책을 읽게 하는 것은 백성의 생활과 문화적 정치적
수준을 높이는 거예요. 그렇게 하면 전제 왕권 시절의 정권 유지가
힘들어지지 않을까요? 그럼에도 불구하고 세종은 백성들에게 문자를
준 거예요.
세종은 백성을 위하는 마음이 참 대단했어요. 한여름에 얼음물에
발을 담그고 있다가 문득 '활인원'이라는 곳을 떠올리죠. 활인원은
중병을 앓는 사람들을 모아 놓고 치료해 주는 곳이에요. 그곳의
환자들에게 얼음을 보내라는 명령을 내립니다. 또 옥에 갇힌
죄수들도 더위로 고생할 테니 판결을 오래 끌지 말고 빨리 내리라는
명도 내리죠. 더한 사례도 있어요. 당시 관의 노비가 출산을 하면
7일 동안의 산후 휴가가 있었어요. 그런데 세종이 이걸 100일로
바꿨습니다. 게다가 출산 한 달 전부터 복무를 면해 주며, 산모의
남편인 노비에게까지 한 달간 휴가를 주는 법을 만들었어요. 지금보다
훨씬 나아간 제도라고 생각되지 않나요? 이런 사람이니, 백성을 위해
한글을 만들겠다고 생각한 건 당연한 일입니다.
세종은 '훈민정음'이라는 문자 자체에 대해서도 대단한 자신감을
가지고 있었습니다. 『훈민정음 해례본』의 정인지 서문에 슬기로운
사람은 하루 아침에 깨치고 어리석은 자라도 열흘이면 배울 수 있다고

최세진(崔世珍)이 어린이
들의 한자 학습을 위하여 지
은 책으로, 1527년(중종
22)에 간행된 이래 여러 차
례 중간되었다. 편저자는
그 당시 한자학습에 사용된
『천자문』과『유합(類合)』
의 내용이 경험세계와 직결
되어 있지 않음을 비판하
고, 새·짐승·풀·나무의 이
름과 같은 실자(實字)를 위
주로 교육할 것을 주장하여
이 책을 편찬하였다.

이야기할 정도였으니까요. 그런데 이렇게 쉬운 글자가 전국으로
퍼져 나가는 데 얼마나 걸렸을까요? 10년? 30년? 현재로서는 약
100년 정도로 보고 있습니다. 1527년에『훈몽자회(訓蒙字會)』라는
책이 나와요. 당대 최고의 역관이었던 최세진이 지은 한자
학습서입니다. 이 책의 경우 '天'이라는 글자가 있으면 그 아래에
한글로 '하늘 천'이라고 써 놓는 방식으로 한자를 가르치고 있습니다.
이러한 방식으로 배우면 天이 '하늘'이라는 뜻과 '천'이라는 소리를
가진 글자라는 걸 알 수 있겠죠.

여러분은 자모 명칭을 어떻게 발음하도록 배웠어요? '기역, 니은,
디귿, 리을, 미음, 비읍, 시옷……' 이게 사실은『훈몽자회』에 나왔던
거예요. 'ㅁ'과 같은 글자 아래에 '眉(미)'라는 한자와 '音(음)'이라는
한자를 써놓고 'ㅁ'의 음가는 '眉(미)'라는 한자를 발음할 때의
첫소리이고 '音(음)'이라는 한자를 발음할 때의 끝소리라고 가르치는
방식을 택했던 거죠. '미음'이 원래 자음의 명칭이었던 것은 아닙니다.
그런데 'ㄱ'과 같은 글자의 음가를 알려 줄 때 문제가 생겼어요.
'기'라는 음을 갖는 한자는 있지만 끝소리가 될 '윽'이라는 음을 갖는
한자가 없는 거예요. 그래서 할 수 없이 '役(역)'이라는 한자를 가져온
거죠. 그게 지금의 명칭인 '기역'으로 굳어진 거예요.

'시옷'을 하나 더 볼까요? '시'라는 음을 갖는 한자는 '時'가 있으니
문제될 게 없겠죠? 그렇지만 '옷'이라는 음을 갖는 한자가 없습니다.
그래서 '옷'의 뜻을 갖는 '衣(의)'라는 한자를 가져왔어요. 그리고
이 글자에 동그라미를 칩니다. 동그라미를 친 글자는 그 한자의
소리인 '의'로 읽지 말고 뜻인 '옷'으로 읽으라는 뜻으로요. 그래서
'시옷'이 되었습니다.

이처럼 한자를 가르치기 위한 책의 앞 부분에 한글의 음가를 가르치는
내용이 실려 있었어요. 그 이유는 한글을 배우고 난 후에 그것을
토대로 한자를 배우라는 거죠. 그리고 이 책에서 한글에 대한 설명을
붙이는 이유는 지방에 한글을 모르는 사람이 많기 때문이라고
서술하고 있습니다. 앞에서 이야기했듯이 이 책이 나온 게 1527년인데
훈민정음이 만들어진 것은 1443년입니다. 훈민정음이 만들어지고
70년이 지났는데도 그렇게 쉬운 글자가 전국적으로 보급되지
못했다는 증언이죠.

그런데 충북 청원군 북일면에 있는 순천 김씨의 묘에서 수많은
한글 편지가 발굴되었습니다. 이 편지는 16세기 후반의 자료이니까
훈민정음이 만들어진 후 150년이 지나면 지방에서도 한글을 읽고
쓰는 게 일반화되었다고 할 수 있겠죠. 그래서 훈민정음이 전국으로
퍼져 나가는 데 걸린 시간을 100년 정도로 생각하는 거예요.

이 편지를 잘 보세요. 오른쪽에서 왼쪽으로 횡서로 글을 써
내려갔어요. 그런데 쓰다 보니 종이가 모자랐나 봅니다. 바깥으로
돌리면서 글을 써 내려갔습니다. 편지지를 돌리면서 읽어야 했겠죠.

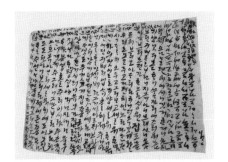

『훈몽자회』

순천 김씨 묘에서 발굴된 한글 편지

잠시 표기법과 관련된 얘기로 방향을 틀겠습니다. 한글의 표기
원리에는 형태음소적 표기와 음소적 표기**가 있습니다. 예를 들어
'꽃도'를 쓸 때, '꽃도' 말고도 소리 나는 대로 '꼳또'로 쓸 수도 있죠.
어느 것이 편한가요? 소리 나는 대로 쓰는 게 편해요. 그게 음소적
표기입니다. 형태음소적 표기는 '꽃도'처럼 뜻을 밝혀 적는 거예요.
두 가지 모두 장단점이 있습니다. 형태음소적 표기는 읽을 때 편하고,
음소적 표기는 쓸 때 편해요. '꽃도'라고 쓰면 한눈에 봐도 '꽃'에
대한 글이라는 것을 알게 되잖아요. 시각적으로 인지하는 데
도움을 주죠. 읽는 시간을 절약시켜 줘요. 읽는 사람을 생각한다면
형태음소적 표기로 써야 돼요.

세종 때도 이 두 가지 표기법을 알고 있었어요. 왼쪽은 『훈민정음
해례본』에 나오는 내용입니다. '배꽃'과 '여우의 가죽'이라는
단어가 나오죠. '곳, 엿, 갖'으로도 쓸 수 있지만 이 단어들을 '곳, 엿,
갓'으로도 쓸 수 있다는 뜻입니다. 이 단어들은 당시에 '배ㅅ고ㅅ',
'여ㅅ가ㅅ'로 발음되었어요. '곳, 엿, 갖'은 형태음소적 표기에
해당하고 '곳, 엿, 갓'은 음소적 표기에 해당하는 겁니다.

15세기에는 지금과 발음하는 방법이 달랐어요. 예를 들어 '애'라는
글자가 있으면 '아이'라고 읽고, '에'는 '어이'로 읽었어요. 그리고
음절말의 'ㅅ'은 /s/로 소리가 났습니다. 예를 들어 '옷'이라고 쓰면
지금은 /옫/과 같이 읽지만 당시에는 /os/와 같이 읽었어요. 그래서
'곳, 엿, 갓'을 음소적 표기라고 하는 겁니다.

이 자료에서 보듯이 15세기 당시에도 형태음소적 표기와 음소적
표기를 다 알고 있었고, 세종은 글을 읽을 때 의미를 쉽게 알 수 있는
형태음소적 표기를 원했어요. 그런데 문제가 있었어요. 그토록 쉬운
한글도 전국으로 퍼져나가는 데 100년가량 걸렸다고 했잖아요.
당시엔 매스컴도 보통교육도 없었죠. 한글을 가르치면서 형태음소적
표기까지 가르치는 게 불가능했던 거예요. 그래서 결국 음소적 표기로
갔습니다. 여기서 답이 나오죠. 세종이 왼손잡이였다고 하더라도
결국 백성들이 원하는 쪽으로 글자를 만들었을 겁니다.

꽃도

형태음소적 표기

꼳또

음소적 표기

然 ㄱㅇㄷㄴㅂㅁㅅㄹ 八字可足用也.
如 빗곶 爲梨花 엿·의갗 爲狐皮 而八字
可以通用, 故 只用八字.

그러나 ㄱㅇㄷㄴㅂㅁㅅㄹ 여덟 자만으로도
족히 쓸 수 있다.
가령 빗곶(배꽃), 엿의갗(여우의 가죽)을
ㅅ 글자로 통용할 수 있으므로 ㅅ 자만을 쓴다.

| 곳(花) | 엿(狐) | 갗(皮) | 형태음소적 표기 |
| 곳 | 엿 | 갓 | 음소적 표기 |

**
조선 세종 때 선조인 목조
(穆祖)에서 태종(太宗)에
이르는 여섯 대의 행적을 노
래한 10권의 서사시이다.
현재 전하는 판본은 모두
목판본이나 세종대의 초간
본은 활자본으로 추정된다.

조선초기 세종이 지은 악장
체의 찬불가(讚佛歌)이다.
상중하 총 3권의 활자본으
로, 현재 상권 1책과 중권의
낙장(落張)만이 전해진다.
보물 제398호.

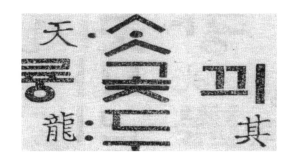

오른쪽 첫 번째는 『용비어천가』**의 한 구절입니다. 여기서 '곶'의
받침을 보면 먹빛이 조금 다르지 않나요? 받침의 윗부분에 있는 선만
진하죠? 두 번째는 『월인천강지곡』***의 구절인데, 여기에서도
역시 먹빛이 다른 부분들이 보입니다. 이렇게 먹빛이 다른 선들은
원래는 찍혀 있지 않았던 것들이에요. 처음 책을 만들 때 음소적 표기로
써서 'ㅅ' 받침으로 썼다가 다시 'ㅈ' 받침의 형태음소적 표기로 바꾼
거죠. 나무에 먹을 찍어서 일일이 다 찍은 거예요. 『용비어천가』와
『월인천강지곡』에만 이런 형태음소적 표기가 나오는데요. 이 두 책은
세종이 직접 관여한 책이에요. 이런 상황을 생각한다면 세종이
형태음소적 표기를 원했다는 사실을 알 수 있죠. 결국 음소적 표기로
갔지만요.

세종도 다빈치도 자기 입장을 주장하기보다 타인의 입장에서 생각하는
사람들이었어요. 바로 이 부분이 오늘 제가 여러분에게 이야기하려고
했던 내용의 핵심이라고 할 수도 있습니다. 지금 제가 말을 하고
있죠. 이 말은 누구의 것일까요? 제가 말하고 음파가 나와서 여러분의
귀로 들어갔죠. 그리고 끝났어요. 여러분이 최종 목적지인 거예요.
그럼 제가 한 말의 최종 소유주는 제가 아니라 여러분이죠. 저는
여러분에게 선물을 주듯이 그냥 주고 마는 겁니다. 글이나 말은 글을
쓰는 사람이나 말을 하는 사람의 입장이 아니라 읽거나 듣는 사람의
입장에서 봐야 돼요. 저는 '타이포'에 대해서는 잘 모릅니다 그렇지만
지금 이야기한 것과 동일한 관점에서 볼 수 있지 않나 생각합니다.
내가 좋아하는 글자 모양과 보는 사람이 원하는 것이 딱 맞아떨어지면
좋겠지만, 그렇지 않을 수도 있거든요.

자, 이제 조금 다른 이야기가 나옵니다. 앞에서 형태음소적 표기가
읽기에 편하다고 했잖아요. 띄어쓰기도 마찬가지입니다. 형태음소적
표기와 띄어쓰기가 있어야 의미 파악이 쉽습니다.

오른쪽 페이지의 첫 번째 텍스트를 읽어 보세요. 아래쪽이 더 읽기
쉽죠? 이렇게 소리 나는 대로 쓰거나 띄어쓰기를 하지 않으면 읽기
어려워져요. 한자를 잘 아는 사람들은 중간 중간에 중요한 단어를
한자로 써 주면 그것만 보고서도 문장을 다 이해합니다. 형태음소적
표기도 시각적으로 거기에 가까운 거죠. 영어 표기도 마찬가지입니다.
Wednesday, 시각적으로 이 단어가 수요일을 뜻한다는 것을
쉽게 알잖아요. right도 한눈에 알 수 있어요. right의 음소적 표기는
rait 정도가 되겠네요. 영어도 소리 나는 대로 쓰지 않습니다.
'Aoccdrnig'으로 시작하는 다음 텍스트도 읽어 보세요. 글자를 하나씩
따로 읽지 않죠? A 다음에 c 이런 식으로 읽어 나가지 않아요. 단어를
보면 그 단어의 이미지로 이해할 수 있다는 겁니다. 오히려 하나하나
읽으면 이해가 되지 않아요. '영국 캠리브지'라고 써 있는 한글
텍스트도 읽어 보세요. 그냥 쭉 이미지로 읽어 버리면 이해가 되잖아요.
바로 세 번째 문단의 내용으로 말이에요. 사실 하나하나 보면 이상한
문장들인데도 불구하고……

이날 소때가판문저뜰지나부그로향안사꺼느니략 세개저긴구경꺼리가되따.
해외얼론드리아풀다투어시황을중개애꼬 궁내모든얼로니온통 소때방부끼사로떠들써캐따.
궁내외얼론드래시가근한결가타따. 무업뽀다남부까내긴장으롸나아고
남북경엽씨대르랍땅기는상징저긴사껀 길고어두운터너래서 히망애비치쏘다저드러오는
반대편출구로달려나가는 어떤벼놔에대안 기대와갈망에의시가그로그려저따.

이날 소때가 판문점을 지나 북으로 향한 사건은 일약 세계적인 구경거리가 됐다.
해외 언론들이 앞을 다투어 실황을 중계했고, 국내 모든 언론이 온통 소때 방북 기사로 떠들썩했다.
국내외 언론들의 시각은 한결같았다. 무엇보다 남북 간의 긴장을 완화하고
남북 경협 시대를 앞당기는 상징적인 사건, 길고 어두운 터널에서 희망의 빛이 쏟아져 들어오는,
반대편 출구로 달려 나가는 어떤 변화에 대한 기대와 갈망에의 시각으로 그려졌다.

Aoccdrnig to a rscheearch at Cmabrigde Uinervtisy, it deosn't mttaer
in waht oredr the ltteers in a wrod are, the olny iprmoetnt tihng is
taht the frist and lsat ltteer be at the rghit pclae. The rset can be a total mses
and you can sitll raed it wouthit porbelm. Tihs is bcuseae the huamn mnid
deos not raed ervey lteter by istlef, but the wrod as a wlohe.

영국 캠리브지 대학의 연결구과에 따르면, 한 단어 안에서 글자가 어떤 순서로
배되열어 있는가 하것는 중하요지 않고, 첫째번와 마지막 글자가 올바른 위치에 있것는이
능아요나고 안나. 너믜지 글톨지은 완젼히 엉진창만이 순서로 되어 있지을라도
당신은 아무 문없제이 이것을 읽을 수 있다. 왜하냐면 인간의 두뇌는 모든 글자를
하나 하나 읽것는이 아니라 단어 하나를 전체로 인하식기 때이문다.

영국 캠브리지 대학의 연구결과에 따르면, 한 단어 안에서 글자가 어떤 순서로
배열되어 있는가 하는것은 중요하지 않고, 첫번째와 마지막 글자가 올바른 위치에 있는것이
중요하다고 한다. 나머지 글자들은 완전히 엉망진창의 순서로 되어 있을지라도
당신은 아무 문제없이 이것을 읽을 수 있다. 왜냐하면 인간의 두뇌는 모든 글자를
하나 하나 읽는것이 아니라 단어 하나를 전체로 인식하기 때문이다.

한국어를 읽을 때의 안구 운동 궤적　　　　한국인

일본인 한국어 비학습자

일본인 한국어 학습자

일본어를 읽을 때의 주시점 분포　　　　일본인　　　　　　　　중국인

これは彼が駅で買って読んだ後に私にく　　　　これは彼が駅で買って読んだ後に私にく
れた新聞です。授業中に読んでいたら先生　　　　れた新聞です。授業中に読んでいたら先生
におこられたので、読むのをやめました。　　　　におこられたので、読むのをやめました。
授業が終わったら見せてほしいとおっしゃ　　　　授業が終わったら見せてほしいとおっしゃ
たので捨てないでとっておきました。　　　　ったので捨てないでとっておきました。

한국어를 읽을 때의 시선 궤적　　　　한국인　　　　　　　　일본인

실제로 실험을 한 내용을 보여드릴게요. 저는 1992년에서 1994년까지
일본의 게이요 대학의 쇼난 후지사와 캠퍼스라는 곳에서 한국어를
가르쳤어요. 거기에는 환경정보학부와 종합정책학부가 있었는데요,
그곳의 학부생들은 3학기 동안 일주일에 여덟 시간씩 외국어 한
가지씩을 배워요. 학생들은 영어, 독어, 불어, 중국어, 인도네시아-
말레이시아어와 한국어 중에 선택을 하죠. 학생들로 하여금 외국어를
배워서 전공에 접목시키게 하겠다는 의도가 있었던 것 같습니다.
당시에 지금 진행하는 타이포그래피 세미나처럼 특별한 세미나가
있었어요. 교수가 자신의 전공과 관계없이 연구 주제를 내걸면, 관심
있는 학생들이 모여 한 학기 내내 그 주제에 대해 토론하고 뭔가를
만들어 내는 거예요.
당시에 제게 한국어를 배운 학생 중 3학년생 한 명이 시각을 전공하는
교수의 세미나에 들어갔어요. 세미나에서 그 학생은 글자를
볼 때 어디를 보는지 연구하더라고요. 컴퓨터 화면에 글자를 띄워
놓고 피실험자의 눈에는 센서를 붙인 안경을 씌웁니다. 눈동자가
글자를 보며 움직이면 센서가 따라 움직여요. 그 궤적이 화면에
나오는 거예요.
왼쪽 페이지 위에 세 가지 실험 결과가 제시되어 있네요. 두 번째
것을 보면 궤적이 분산되어 있죠? 이 경우는 한국어를 전혀 모르는
일본사람입니다. 그림을 보는 거나 마찬가지죠. 첫 번째의 결과는
제가 피실험자였고, 세 번째의 결과는 한국어를 배운 일본인 학생의
시선이 움직인 궤적입니다. 글자를 아는 사람은 그 글자를 볼 때,
하나하나 다 보지 않는다는 거예요. 중요한 정보만 잡아내고
넘어가요. 하지만 글자를 모르는 일본사람은 어디를 봐야 할지 몰라
궤적이 엉켜 있죠. 이걸 연구한 학생이 그해 광고 학회에 가서
발표하더라고요. 광고할 때 글자 모양을 어떻게 만들면 좋을지
아이디어를 제공했겠죠. 우리나라 대학의 학생들은 연구하는 기능이
상실되어 있어요. 학부생들도 충분히 연구할 수 있습니다. 여러분이
시각을 연구한다면 4년 동안 그것 하나만 파 보세요. 여기 계신
선생님보다 더 대가가 될 수 있어요.
아래쪽도 같은 학생의 실험 결과입니다. 다양한 크기의 원들이
보이네요. 주요 시점이 오래 정지해 있을수록 원의 크기가 커집니다.
한 문장 안에도 숭섬숭으로 보는 부분이 있니요. 일본인이 일본이를
읽을 때는 주시점이 몇 군데에만 보이는데, 중국인의 경우에는 또
주시점의 수효가 많아진다는 것을 알 수 있죠?
맨 아래 실험은 문장을 읽을 때의 시선이 어떻게 움직이는지 보여
줍니다. 한국인의 시선 궤적을 보면 모든 음절에서 시선이 멈추었다
넘어가는 게 아니라 몇 군데에서만 멈췄어요. '영수는 도서관에
갔습니다'를 읽을 때 '영.수.는.도.서.관.에.갔.습.니.다'처럼
각 음절마다 시선이 고정되어 있다가 다음으로 넘어가는 게 아니라

　　　　　　　　　　　　　　　　　　　　　　김성규 • 한글과 레오나르도 다빈치

'수.도.관.습' 정도에서만 멈추었다가 다음으로 시선이 이동되고
있죠? 일본인이 한국어 문장을 읽을 때는 어떤가요? 거의 모든
음절에 시선이 멈추었다가 다음으로 넘어가네요. 이 경우는 한국어를
배웠지만, 아직 잘 모르기 때문에 한 글자, 한 단어씩 읽어 가는 거죠.
한국인이 읽은 첫 번째 경우와 다르죠.

훈민정음과 관련된 이야기는 이렇게 끝났습니다. 처음에는 한글과
레오나르도 다빈치로 시작해서 다빈치의 그림 이야기, 세종에 대한
이야기를 거쳐 시각에 대한 이야기로 끝났네요. 그런데 지금까지 제가
이야기한 내용들이 한 가지 주제로 통합니다. 앞서 밀했지만 세가
하는 말은 제 것이 아니라 듣는 여러분의 것이라고 했죠. 마찬가지로
글도 읽는 사람의 것입니다. 제가 만들어서 읽는 사람에게 주는
거예요. 예술적으로는 어떨지 모르겠지만, 디자인된 문자 역시
통용되는 것이라고 봤을 땐 수용자의 편에 서서 생각을 해야 된다는
거예요. 이게 오늘의 결론입니다.

덧붙이는 말을 할게요. 글을 잘 쓰는 방법이 한 가지 있습니다. 누가
읽을지를 생각하면 돼요. 글을 읽을 대상을 특정한 한 사람으로
생각하세요. 예를 들어 고등학교 교지에 글을 쓴다면, 그 학교의
후배 전체를 생각하지 말고 누구 하나 아는 후배를 정하세요. 그렇게
글을 쓰면 그 친구가 무엇을 알고 있고, 무엇을 모르는지 머릿속에
떠오르죠. 그럼 글쓰기가 쉽게 풀리고 편해져요. 미술교육의
문제점에 대한 글을 쓴다면 나를 가르쳤던 미술 선생님께 드리는 글을
쓰는 거예요. 그 선생님의 얼굴을 떠올리자마자 내가 어떤 영향을
받았는지, 어떤 사건이 있었는지 연이어 떠오를 거 아녜요? 그것만
엮어도 이야기의 3분의 2가 만들어져요. 글이라는 건 우주에 떠 있는
게 아녜요. 만들어서 누군가에게 주는 거예요. 항상 읽는 대상을
생각하세요.

지금까지 '한글과 레오나르도 다빈치'라는 제목으로 서로 관계없는
것들을 관계 지으며 이야기를 풀어 나갔습니다. '왼손잡이'를
실마리로 해서요. 왼손잡이가 그림을 그릴 때와 오른손잡이가
그림을 그릴 때 다르다. 훈민정음에서 설명하는 건 오른손잡이 문화
속에서 이루어진 설명이다. 왼손잡이였던 다빈치를 포함해서, 세종이
왼손잡이였다면 그들은 한글을 어떤 모양으로 만들었을까? 처음에는
왼손잡이의 문자를 만들었겠지만 그들은 자신보다 남을 생각하는
사람들이었기 때문에 오른손잡이 문화에 어울리는 글자 모양으로
바꾸었을 것이다. 그리고 이러한 위인들을 생각하며 글을 쓰거나 말을
할 때, 그리고 디자인을 할 때도 항상 자기중심적으로 생각하지 말고
글을 읽을 사람, 내 말을 들을 사람, 자신이 만든 디자인의 혜택을
받을 사람을 중심으로 생각하길 바란다는 내용이었습니다. 이것으로
오늘의 강의를 마치겠습니다. 고맙습니다.

신지희

서울대학교에서 시각디자인을 전공하고 디자인 씨드, 웅진출판사에서
근무했다. 아트 디렉터로『씨네21』을 창간하고 디자인했으며
2000년에 디자인 이즈를 창립했다.
2005년 제1회 광주 디자인 비엔날레에 큐레이터로 참여하기도 했다.
디자인 이즈 기존의 기업 홍보, 전시, 출판디자인 사업에
2011년부터 모바일 앱 사업부를 신설하여
크리에이티브 그룹 오니트 주식회사로 새롭게 출발,
현재 대표이사로 재직 중이며 서울대학교에 출강하고 있다.
www.on-it.kr

신지희 · 출판디자인의 현황

출판디자인

출판디자인

『씨네21』에 입사하게 된 이야기부터 할게요. 저는 영화평론가 김영진
씨와 함께 창간 준비팀 특채로 뽑혔어요. 당시 편집장과 함께 셋이
준비하고 있었고, 공채를 통해 나머지 기자들이 들어왔어요. 현재
김상윤 사장 같은 경우는 당시 한겨레신문사 기획실에서『씨네21』
기획 초안을 잡은 사람이에요.
'씨네21'이라는 이름도 공모를 통해 만들어졌는데, 사실『한겨레21』이
성공했기 때문에 21을 가져온 거예요. 처음엔 '영상21'로 가려고
했어요. 그런데 '영상'이라는 이름이 이미 등록되어 있고 쓸 수
없다고 해서 바꿨죠. '씨네21'이라는 이름 때문에 하루 종일 전화가
오는 거예요. 한겨레신문사에서 왜 영어 이름을 쓰냐고 말이에요.
한겨레신문사 주주라고 하는 분들한테서까지 그런 전화를 받았던
기억이 납니다.
당시『한겨레21』이 김영삼 전 대통령의 차남 김현철 씨의 비리를
보도해서 취재 팀장이 체포되고, 신문이나 뉴스에 특종 보도됐어요.
그 사건으로 굉장히 유명해졌죠. 한겨레신문사 내에서 난다 긴다
하는 기자들을 모아 만든 잡지였는데, 그에 비해『씨네21』은 내부에서
아무도 달가워하지 않았어요. 무슨 딴따라 잡지를 만드냐는 식의
분위기였거든요. 그렇지만 결국 1995년이 한겨레신문사가 도약하는
해가 되었던 것 같아요.
시작한 뒤 1년 동안 굉장히 서럽게 작업했어요. 적자나 최소화하라는
말을 들으며 지원도 잘 받지 못했죠. 그런 상황에서도 저희끼리
똘똘 뭉치고 잘 지냈는데, 그게 성공의 요인이 된 것도 같아요. 원래
디자이너와 기자는 굉장히 많이 싸우거든요. 텍스트를 만드는 사람과
디자이너는 싸울 수밖에 없어요. 그런데도 저희는 싸운 적이 별로
없었어요. 막강한 카리스마를 가지셨던 편집장님조차도 디자이너에게
이래라저래라 간섭하기보다 믿고 맡겨주시는 편이었으니까요.
그래서 저희가 이것저것 자유롭게 저지를 수 있었죠.
1년이 지난 뒤에『월간 디자인』에서 올해의 디자인상 후보로
『씨네21』이 선택됐는데, 당시로서는 주간지가 디자인상 후보에
올라간다는 것 자체가 기적 같은 일이었어요. 상은 받지 못했지만
후보에 올랐다는 사실만으로 의미 있었어요.
또 1995년도 10월에 부산국제영화제가 시작됐어요. 한국 영화의
부흥기가 시작된 거죠. 저희가 영화제 1회에 참여하면서 많은 지원을
했어요. 일간지를 만들기 위해서 저희 모두 부산까지 내려갔어요.
당연히 시설이 열악했고 정말 많은 고생을 하면서 작업했죠. 그렇게
지금까지도 계속 만들고 있고요. 부산국제영화제와『씨네21』은
함께 커 왔다고 해도 과언이 아니에요.

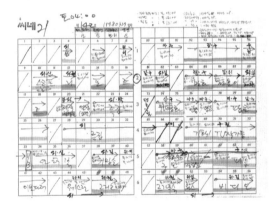

제 142호 기획안

* 특집
1. 필름 누아르에 대해 알고 싶었던 것들, 묻고 싶었던 것들
 - 메인(1쪽)
 필름 누아르는 왜 매력있는 장르인가, 왜 할리우드 장르의 적자인가, 왜 할리우드에서 발달했는가 등을 역사, 시각 스타일, 흥미로운 영화를 찍었던 감독들의 일화 등이 묻어나게 쓴다.
 + 박스 1. 역대 누아르 고전 5편
 박스 2. 비디오 출시 걸작 5편
 - 전체 팀 박스: 누아르 감상법, 누아르에 꼭 나오는 요소들
 - 필름누아르의 여성(2쪽)
 누아르 영화에 나타난 여성상, 요부의 이미지를 분석. 여러 요부상을 나누어 분석하는 꼭지.
 - 필름 누아르의 시각 스타일(2쪽-3쪽)
 고전 걸작의 누아르 장면을 나열하면서 사진 캡션 개념으로 누아르의 시각 스타일을 설명

2. TV시트콤의 젊은 작가들 /~42cp.

*씨네스코프: <토요일 오후2시>또는 <남사의 향기>, <여고괴담>도 촬영중
*씨네인터뷰: 스크린쿼터감시단 사무국장 양기환(
*시사실
 -커밍순: <배드 시티>
 -개봉작(14일)
 <이 보다 더 좋을 순 없다><웨스턴><그리고 삶은 계속된다>각 영화 2쪽씩
 -스타덤
 -짐 베이싱어/ 표지-이미련(<여고괴담>)
 -스탭: 정광석 촬영감독 4p.
 -영화읽기
 -최근의 독일영화 흐름, <녹킹 온 헤븐스 도어>류의 대중영화를 바라보는 시각.
 -<타이타닉> 찬반? /
 -유중하 교수에게 '중국 영화의 대표작 5편' 류의 기획을 통해 중국의 문화적 컨텍스트를 통해 중국영화를 다시 읽어내는 비평을 청하는 게 어떻겠느냐는 의견.
*TV
* 후속
1. 필름 보관 잘해라 - 영상자료원, 세정부 기구 개편 때 잘하자
2. 대학 신입생 가이드 -각 대학의 영화동아리 안내
3. 영화흥행 10계명 - 성공과 실패의 순간들 : 사례수집

『씨네21』 기획안

『씨네21』 배면표

영화 '주간지'는 『씨네21』이 전 세계 최초입니다. 영화를 가지고 주간지를 만드는 게 불가능하다고 모두 이야기했어요. 그런데 성공했죠. 한국 영화의 부흥기와 딱 맞아떨어졌기 때문에 가능했던 일이라고 생각해요.

『씨네21』 제작 과정을 볼까요. 왼쪽 위는 142호의 기획안입니다. 편집장이 텍스트로 기획안을 만들어요. '이주의 한국인 무엇을 이야기할까'에는 누굴 집어넣고 특집은 어떤 내용으로 하고 편집은 누가 하는지 등을 대충 정리한 기획안을 들고 기획회의를 합니다. 취재기자와 디자이너 그리고 편집기자와 사진팀까지 모여 의견을 나누죠. 토론과 수정을 거듭하면서 그 자리에서 모든 게 결정되는 거예요.

아래는 배면표입니다. 페이지마다 뭘 넣을지 계획하는 거예요. 광고가 들어가는 페이지도 있고 담당자의 이름을 표시해 놓은 페이지도 있죠. 형광펜으로 칠한 부분은 완료되었다는 표시예요. 기사 마감 시간까지 알 수 있어요. 이 표 하나를 가지고 전체 계획이 어떻게 진행되고 있는지 일목요연하게 볼 수 있어요. 마지막 단계인 인쇄소에서도 제작 담당자가 이걸 보며 책이 제대로 만들어지는지 검토합니다. 모든 책을 만드는 데는 이 배면표가 필요해요. 자세히 보면 왼쪽 위에 써 놓은 '토요일 4시'는 그때 일이 끝났다는 이야기예요. 목요일에 마감 들어가서 금요일 밤을 꼬박 새고 토요일 새벽 4시에 끝난 거죠. 주간지니까 하루 반나절 동안 만드는 거예요. 컴퓨터 작업이니까 가능했죠.

오른쪽은 저희 회사에서 2년 동안 만든 『브뤼트(Brut)』라는
잡지입니다. 지금은 휴간 상태인데요. KT&G상상마당에서 후원해
제작한 잡지예요. 여러분도 알고 계시겠지만, 상상마당에는 젊은
디자이너와 예술가들을 지원하는 프로그램들이 굉장히 많잖아요.
영화나 음악도 마찬가지고요. 「우린 액션배우다」도 상상마당에서
지원해 만들어진 영화예요. 이 잡지 안에서 다루고 있는 내용들도
처음에는 비주류 아트였어요.

처음 전체적인 콘셉트가 '단맛이 없는'이었어요. 'brut'의 의미이기도
하죠. 비주류 작가들의 작품을 주로 전시하는 스위스의 아트 브뤼트
미술관에서 따온 이름입니다. 비주류 아트를 정형화되지 않은
아날로그적인 방향으로 담아내는 비주얼 콘셉트로 잡았고요.
마지막으로 이미지와 텍스트의 위치가 고정적이지 않고 자유로운
포맷이 될 수 있도록 했어요. 보세요. 왼쪽 페이지는 2단으로,
오른쪽은 4단으로 편집되어 있죠. 3단 편집은 딱딱해 보이고 시사적인
느낌이 많이 나기 때문에 배제한다는 전제로 시작했어요. 텍스트
자체를 하나의 시각적 요소로 둬서, 위치를 고정하지 않고 자유롭게
배치하는 디자인들이 많았어요.

실험적인 시도들을 많이 했는데요. 내지에 에세이들만 모아 놓은
페이지가 별책 곧 '책속의 책'으로 들어가기도 했어요. 이 페이지는
형광색을 쓴다든가 하는 시도를 해 봤고요.

비틀즈 특집 표지입니다. 앞면과 뒷면이에요. 그러니까 잡지 제목을
뒷면에 둔 거죠. 이처럼 굉장히 여러 가지 시도를 해 봤던 잡지입니다.
정형화되지 않게 자연스럽게 가겠다는 콘셉트에 맞춰서.

아래는 『브뤼트』의 배면표예요. 『씨네21』의 것과 좀 다르죠. 다른
이유를 뒤에서 말씀드릴게요. 이 표에서도 담당자별로 형광펜을
다르게 표시했어요.

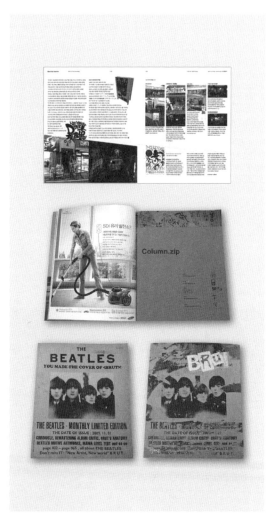

『브뤼트』 내지, 칼럼집, 앞표지와 뒷표지

『브뤼트』 배면표

『씨네21』 표지 시안

『씨네21』 제5호, 제803호

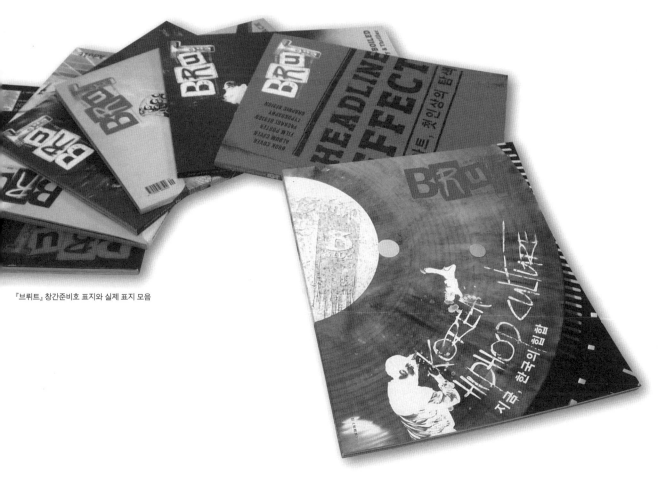

『브뤼트』 창간준비호 표지와 실제 표지 모음

『브뤼트』 내지 모음

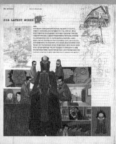
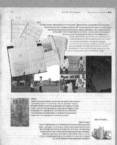

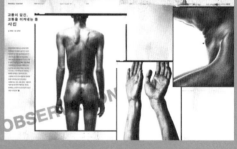

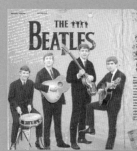

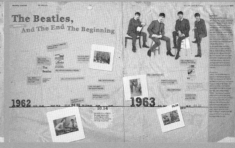

『호기심 아이』 펼침면

『호기심 아이』 썸네일

왼쪽은 한솔교육에서 나온 『호기심 아이』라는 어린이 그림책입니다.
어린이 그림책 같은 경우는 성인 잡지나 단행본보다 디자인의
관여도가 훨씬 높아요. 텍스트가 없어도 어떤 이야기인지 알 수 있도록
만들어져야 하니까요. 그렇기 때문에 첫 기획 단계부터 디자이너가
깊숙이 관여하게 돼요.
아래는 썸네일입니다. 디자이너들이 초기에 나온 텍스트를 가지고
썸네일을 먼저 스케치해요. 이걸 가지고 편집자와 커뮤니케이션을 하는
거죠. 그 과정에서 텍스트와 그림의 표현이 어떻게 어울리는 게 좋을지
판단하면서 고쳐 가는 거예요. 썸네일도 사실 일종의 배면표죠.
다만 구체적인 스케치가 들어갈 뿐이에요.

인쇄 과정

간단하게 인쇄 과정을 설명할게요. 대수°라는 게 있어요. 한 장의
종이에 인쇄할 수 있는 페이지 수예요. 그러니까 그림을 보시면
앞뒤 1장에 16페이지까지 인쇄가 가능한 거죠. 이 16페이지를 1대라고
해요. 책을 1장이나 반 장만 인쇄할 순 없잖아요. 2페이지씩, 책은 모두
짝수로 끝날 수밖에 없어요. 하얗게 빈 페이지가 남더라도요.
그리고 그 짝수가 16의 배수로 떨어지는 게 가장 좋겠죠. 최소한 4의
배수가 되던지요.
책의 부피가 크면 뒤에 빈 페이지가 좀 들어가도 되지만,
얇은 책자인데 꼭 17페이지짜리로 만들어야겠다 하는 클라이언트가
있어요. 그럴 땐 왜 제작이 불가능한지 지금처럼 설명해야 하죠.
아직까지도 글 써서 인쇄소에 가져다 주면 저절로 책이 돼서 나오는 줄
아는 사람이 많아요.
『씨네21』을 창간할 때도 디자인팀에서 자꾸 소모품을 사 달라고 하니까
총무부에서 내려왔더라고요. 저에게 와서 조용히 묻기를, 취재기자는
취재해서 글 써 오고 사진기자들은 사진 찍어 오는 건 알겠는데,
대체 디자이너들은 무슨 일을 하는지 모르겠다는 거예요. 디자이너는
글씨 크기부터 컬러와 사진 위치까지 다 정해야 하는데, 사람들은 그런
부분들이 다 자동으로 된다고 생각하는 거죠.
『씨네21』의 배면표를 다시 볼게요. 초기의 이 잡지는 중철이었어요.
중간에 스테이플러를 박는 제본 방식이죠. 이게 전형적인 중철
배면표예요. 표 중간에 숫자 보이시죠. 1이 1대를 말하는 거예요. 초기엔
6대까지 인쇄했어요. 이 배면표대로 실제 중철된 책을 보면
중간에 스테이플러가 찍히니까 맨 앞 페이지와 뒷 페이지가 연결되는
거예요. 이미 취재가 되어 있어서 빨리 손을 털 수 있는 것,
즉 인쇄를 빨리 걸 수 있는 것부터 순서대로 아래에서 위로 쭉 올라가는
거죠. 편집장 글 경우는 맨 위로 가요. 맨 위에 항상 넣었던 문구가 '정시
바람'이에요. 항상 정시를 지키지 못해서 졸면서 기다리곤 했죠.
『BRUT』의 경우는 무선제본°°입니다. 앞에서 뒤까지 순서대로 가요.
이 배면표도 4의 배수로 되어 있죠.

앞면　　　　　　뒷면

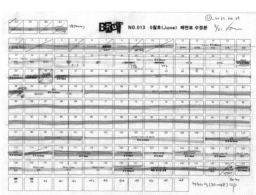

° 용지를 제작하고자 하는 책
자의 판형으로 최대한 면 분
할 했을 경우 나타나는 면수
를 말한다. 보통 16페이지
가 1장에 인쇄되므로 16페
이지를 1대라고 한다.

°° 무선제본은 대수별로 접지
후에 제책되는 면(책등)에
접착제(hot melt)를 사용
해 제책하는 방식이나. 가
장 일반적인 단행본 제본형
식으로, 실로 꿰매지 않아
무선제본이라고 한다.

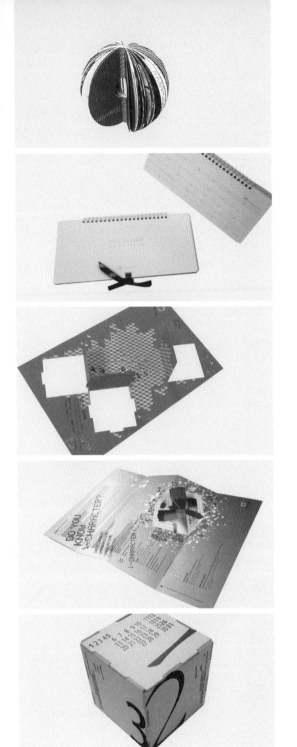

여러분이 디자이너로서 지금 알았으면 좋겠다고 생각하는 건 '인쇄는 프린팅이 아니라 프로듀싱이다'라는 겁니다. 프린트 아웃이라고 그냥 인쇄를 걸면 되는 게 아니라 인쇄를 만들어 내야 된다는 거예요. 입체적인 사고방식이라고 해야 할까요. 지금 소개할 작업들의 경우도 그런 생각에서 나온 결과물이라 할 수 있겠죠.

왼쪽 맨 위는 『360도』라는 동그란 모양의 입체적인 책입니다. 그 아래는 캘린더예요. 리본을 묶어 받침대처럼 세우는 방식이었고요. '아름다운 가게'에서 의뢰한 작업이었습니다. 다음은 전시회 초청장입니다. 인쇄에서 한 면만 이렇게 뜯어 사각형의 입체 모양을 만들 수 있게 했어요. 네 번째는 포스터인데요. 전개도가 붙어 있어서 그걸 뜯어 상자를 만들 수 있게 한 거예요. 마지막은 큐브형의 캘린더입니다. 여섯 면을 다 조립해 만든 거예요.

꼭 입체만 만들라는 게 아니에요. 책을 만들 때 가장 먼저 생각해야 하는 것은 종이와 인쇄 처리 방식이에요. 그때 단지 2차원의 프린트 아웃에서 끝나는 게 아니라 뭔가를 만들어 내라는 거예요. 하다못해 제본에도 여러 방식이 있으니 선택할 수 있겠죠.

전자책 (스마트패드 애플리케이션)

전자책, 스마트패드 애플리케이션에 관한 이야기를 하겠습니다.
전자책도 결국 책이기 때문에 편집디자이너가 관여해야 돼요.
아이패드가 나온 지 불과 1년도 안됐죠. 아이패드의『와이어드』매거진
앱이 많은 관심을 받고 있어요. 굉장히 화려하고 3D로 조작할 수
있는 데다 동영상까지 들어가요. 『와이어드』가 초기에는 한 주간에
몇 억을 벌었다고 하더라고요. 그래서 이제는 아이패드 어플을
만들어야 하는 상황이 온 거죠.
이전에 아마존에서 킨들을 만들어내면서 작가와 6대 4로 나눴어요.
작가에게 4가 가요. 보통 종이책은 책이 팔린 값의 10퍼센트를 줘요.
인세 계약이라고 하죠. 그런 상황에서 아마존의 계약은 획기적인
거예요. 그런데 애플은 7대 3이에요. 앱을 올린 사람이 7을 가져가죠.
그러니까 순식간에 출판시장의 판도가 완전히 달라진 거예요.
그런데 요 몇 개월 사이 사실 스마트패드 앱 시장이 주춤하고 있어요.
우리나라는 말할 것도 없죠. 무료가 아니면 다운받지 않잖아요.
그럼에도 불구하고 미국은 이미 교과서를 스마트패드로 만들었고,
우리나라도 2013년부터 시작하겠다고 공표했죠. 그렇다면 결국
가야 되는 게 아닌가. 출판사들은 다 준비하고 있어요.
다만 당장은 비즈니스가 안되니까 준비만 하고 있다가 접기도 하고
그런 상황이에요. 제가 봤을 때는 스마트패드에 맞는 적합한 콘텐츠가
아직 개발되지 않아서 그런 게 아닐까 싶어요.
『와이어드』같은 경우도 한두 번 다운받을 땐 굉장히 재미있어요. 점점
더 신기한 것만 바라게 되는 거죠. 그런데 실질적으로 읽는 건
잘 안되는 거예요. 결국 한두 번 해 보고 안 받게 되는 거죠. 텍스트를
읽기에 적합한 매체가 아니어서 그런 게 아닐까……

『에피소드』 표지와 내지 모음

『한솔어린이백과』 애플리케이션

저희가 만든 『에피소드』도 사실 제작을 중단한 상태예요. 이걸
만들면서 끊임없이 고민했던 부분이 사람들이 스마트패드를 들고
앉아서 찬찬히 텍스트를 읽지 않는다는 사실이었죠.
왼쪽 페이지의 오른쪽은 저희가 만든 한솔교육 앱입니다.
최근 앱스토어에 올라왔어요. 한솔교육에서 만든 『한솔어린이백과』
중 한 권을 애플리케이션으로 개발한 거예요. 종이책도 저희가
디자인했거든요. 그런데 스마트패드 앱이라는 게 아이들 교육용 또는
에듀테인먼트를 위해서 매우 좋은 개발품인 것 같아요. 사실 책 한
권을 아이에게 보여 주려면 엄마가 옆에서 읽어줘야 되잖아요. 그런데
스마트패드를 주면 아이가 온종일 갖고 노는 거죠. 그림책 같은
경우는 텍스트가 많지 않잖아요. 녹음이 다 되어 있는 데다 지시대로
누르면 여러 가지 것들이 나오니까 아이들이 굉장히 재미있어 해요.
여기에서 거꾸로 유추해 봤을 때, 스마트패드란 것은 읽기 전용이 아닌
다른 개념의 콘텐츠로 나와야 되는 게 아닌가 하는 거죠.
아직은 그 안에 어떤 콘텐츠가 들어가야 하는가에 대한 고민이
없어요. 잡지 디자인은 근대부터 오랫동안 연구되어 왔는데,
스마트패드 디자인은 이제 시작인 거죠. 그에 맞는 또 다른 시각언어가
나와야 되는 게 아닌가, 거기에 맞게 만들려면 어떻게 할 것인가,
어떤 식의 기법으로 가야 되는가. 결국 디자이너의 몫인 거죠. 잠시
스마트패드 애플리케이션 제작 과정을 보여드리죠. 오른쪽을 보세요.
아래가 UX* 문서예요. UX 기획자가 페이지를 어떻게 구성할지
스토리보드처럼 만들어서 넘겨요. 그걸 받아 디자이너가 작업한
거고요. 이전에 UX 기획자가 만든 문서는 훨씬 러프했어요.
그 문서대로 디자이너가 화면을 만들어 내면 또 그걸 갖고 개발자가
구현할 수 있도록 UX 문서를 구체화하는 거죠. 편집 디자이너가
실질적인 비주얼을 만들어 내는 거예요.

* 사용자 경험(User Expe-
rience)을 뜻한다. 사용자
가 어떤 시스템, 제품, 서비
스를 직, 간접적으로 이용
하면서 느끼고 생각하게 되
는 총체적 경험을 말한다.
단순히 기능이나 절차상의
만족뿐 아니라 전반적인 지
각 가능한 모든 면에서 사용
자가 참여, 사용, 관찰하고
상호 교감을 통해서 알 수
있는 가치있는 경험이다.

『한솔어린이백과』 애플리케이션 제작 과정

디자이너, 어떻게 할 것인가?

그렇다면 디자이너가 어떻게 해야 할 것인가? '디자인은 드로잉이
아니고 상상이다.' 이런 생각들을 대부분 갖고 계시죠. 단순히 그림
그리는 게 아니라 상상이 문제예요, 상상.
그리고 '크리에이티브가 아니고 커뮤니케이션이다.' 아트 디렉터의
가장 큰 덕목이라고 생각해요. 물론 크리에이티브가 기본이 돼야 하지만
더 중요한 건 커뮤니케이션이라는 거죠.
그 외의 것들도 모두 제가 중요하다고 생각하는 것들이에요. '장식이
아니라 구조 그 자체로, 새로운 표현의 구조를 제시하는 것이다.'
예를 들어 책을 만들 때, 수많은 책들 위에 내가 만든 책 하나 얹은들
세상에 아무런 도움이 되지 않는다면 소용없다는 거예요. 새로운 게
눈꼽만큼이라도 들어가도록 만드세요. 현란한 장식이 아니라
새로운 표현의 구조를 만들어 제시해야 한다는 이야기입니다. 그게
디자이너가 할 일이라고 생각해요. 제가 늘 후배들에게 하는 이야기가
현란한 디자인이 먼저 보이고, 정작 안에 콘텐츠가 보이지 않는 건
잘못된 디자인이라는 거예요.
그리고 '이미지가 텍스트를 우선한다.' 이미 그런 시대가 됐어요.
예전에는 제품 디자인의 경우에 디자이너가 뭘 해 보려고 할 때
엔지니어가 못 만든다고 하면 못했어요. '전화기는 이렇게 생겨야
되는 거야'라는 식의 벗어날 수 없는 한계가 있는 거죠. 그런데 지금은
아니에요. 디자이너가 먼저 형태를 만들어 내고 엔지니어에게 넘겨주면,
그 형태가 가능하도록 솔루션을 만들어 내는 시대가 됐어요. 책도
마찬가지예요. 제가 『월간 디자인』에 기고한 적이 있는데 그때
이 문장을 썼어요. 당시에 『씨네21』의 아트 디렉터를 맡고 있었는데,
3대 편집장님이 디자이너들과 계속 부딪치는 거예요. 그런데 그런
상황에서 편집장이 주로 '너는 디자이너고 나는 일반인이다. 그리고
이 책을 보는 독자는 디자이너가 아니고 일반인이다. 그러니까 일반인인
내가 봤을 때 익숙한 게 맞는 거 아니냐?'라는 주장을 하는 거예요.
편집장뿐만 아니라 수많은 클라이언트로부터 그런 이야기를 듣죠.
『씨네21』을 10만 부까지 발행한 적도 있었어요. 그렇다면
그 10만 명에게 다 물어 볼까? 투표를 한번 해 볼까? 그러면 디자이너와
편집장의 의견 중에 어떤 쪽이 맞을까요? 디자이너는 보다 많은
사람들이 선호하는 비주얼을 본능적으로 알고 있어요. 그렇게 훈련된
사람들이죠. 보기 좋다, 예쁘다의 문제가 아니라 전달하고자 하는
내용에 맞는 형태를 제시하는 거예요. 이만한 빨간 세모 옆에
요만한 노란 동그라미가 있어야 되는 이유를 디자이너는 알고 있어요.
하지만 편집장을 앉혀 놓고 조형론을 설명하며 강의할 순 없는
노릇이죠. 전문가로서의 디자이너를 믿어 줘야 되는 거예요. 그렇게
편집장과 다투고 다투다가 너무 답답하고 화가 나서 『월간 디자인』에

전화를 한 거예요. 그런 이유로 기고를 하게 된 거죠. 여러분도
저와 같은 경우를 자주 겪게 될 거예요.
'아날로그이건 디지털이건 커뮤니케이션을 위해서는 비주얼이
필요하다.' 디자이너가 그 매체의 비주얼 문법을 만들어 내야지만
전달하고자 하는 내용이 전달되는 거예요. 이미지와 텍스트, 양자가
모아지는 지점은 결국 '커뮤니케이션'이에요. 그래서 시각디자인이
커뮤니케이션디자인인 것입니다.
처음 입사할 때 제 목표는 편집장이었어요. 잡지를 만드는
디자이너들 중에 편집장을 목표로 하는 사람이 아무도 없더라고요.
하지만 요즘엔 디자이너가 편집장인 경우가 많죠. 무슨 이야기냐
하면 편집장과 아트 디렉터는 동등관계라는 거예요. 결국 이미지와
텍스트는 같은 거죠.
'매일매일의 성실한 일상이 천재를 만든다.'는 제가 좋아하는
이야기입니다. 한겨레신문사에서 기자들을 보면서 그런 생각이
들었어요. 기자들은 자신이 뭐든 다 할 수 있다고 생각해요.
그럴 수밖에 없는 게 박학다식하니까요. 모든 분야를 공부하니까
얕은 지식이라 할지라도 스스로 모르는 게 없다고 생각하는 거죠.
디자이너 또한 자신이 다루고 있는 모든 분야에 대해 다 알고 있어야
해요. 디자이너들이 두려워하는 부분이에요. 영화 텍스트에 대한
이해가 있어야만 편집자와 의견을 나눌 수 있고, 설득할 수 있는
거잖아요. 그냥 '보기 예쁘잖아요.'라는 말로는 설득할 수 없으니까요.
『피아노의 숲』이라는 일본 만화책이 있어요. 다른 장난감이 없는
아이가 숲 속에 버려진 피아노를 가지고 매일 놀다 보니까 나중에
피아노 천재가 되는 이야기예요. 매일매일 성실한 일상이 결국
천재를 만든다는 것. 천재가 되고 싶다면 오늘을 열심히 살았는지
돌아보라는 거죠. 디자이너는 천재가 되어야 해요. 너무나도 다양한
분야의 사람들과 일해야 하잖아요. 모든 분야를 섭렵해야 돼요.
참, 지난번 강의하신 김성규 교수님을 우연히 만났어요. 제가 오늘
강의한다고 했더니, 이전 시간에 한 가지 빠뜨리고 못하신
이야기가 있어 전해 달라고 하시더라고요. 여러분에게 점자에
대한 이야기를 하고 싶으셨다고 해요. 점자 디자인, 시각장애인을 위한
디자인이요. 점자책뿐만 아니라 시각장애인을 위한 촉각 그림책이
있거든요. 새 깃털을 만질 수 있게 되고 그게 새라는 글씨가 점자로
만들어져 있는 거죠. 점자와 글자가 함께 있는 걸 점묵책자라고
하더라고요. 이런 것도 디자이너의 영역이란 생각을 저는 별로 하지
못했어요. 여러분은 이에 대해 많은 관심을 가지고 생각해 보면
좋겠어요. 제 강의는 여기까지입니다.

인쇄 과정을 설명해 주셨어요.
아까 대수 부분에서 보니,
접히는 것까지 고려해서 거꾸로 인쇄된 것을 봤어요.
차례대로 인쇄되는 게 아닌 건가요?

아니에요. 제가 번호를 써 놓은 건 16페이지라는 걸 알려드리기
위해서였고요. 실제로 페이지를 앉히는 것은 이렇게 작업하지 않죠.
디자이너는 붙여서 작업해요.
그걸 찍어서 접었을 때 페이지가 순서대로 되도록 앉히는 작업을
하리꼬미라고 해요.
저도 어려워서, 샘플로 종이를 접어 페이지 매기고
펼쳐 확인하면서 작업해요.

주간지 작업은 너무 바쁘잖아요.
살 만하세요?

저는 모든 종류의 작업을 다 해 봤어요. 전집, 일간지, 주간지, 월간지,
계간지까지요. 책의 형태로 나올 수 있는 건 다 해 봤는데,
가장 힘든 게 주간지예요. 일간지나 월간보다 훨씬 힘들어요.
월간지는 한 달 중 일주일 정도가 힘들어요.
마감 때 밤새면 나머지는 좀 여유 있죠.
일간지도 그때그때 끝내야 하기 때문에 야근을 못해요.
그런데 주간지는 매주 이틀 정도를 꼬박 밤을 새야 하는 거예요. 1년이
52주인데, 추석 설 연휴 빼면 50번 나와요.
무슨 일이 있어도 50주를 꼬박 반복해야 하는 거예요.
그 일을 좋아하지 않으면 하기 어렵죠.
『씨네21』은 5년 동안 힘들지만 너무 재미있게 만들었어요. 재미있지
않으면 힘들어서 못해요.

선생님이 학교 다니실 때와 지금의 1학년은 상황이 많이 다를 거예요.
특히 우리 학교는 교양이라고 하면
복수전공이 의무화된 지 3년이 됐어요. 여러 가지 스트레스가 있죠.
취업뿐만 아니라 다양한 환경에 적응해야 하니까요.
이런 학생들에게 출판에 관련된 역할을 맡기 위해 가졌으면 하는
소양이 있다면 무엇인가요?

앞에서 말씀드렸지만 디자이너는 전지전능해야 돼요.
더군다나 출판 쪽은 소위 먹물들이라고 하잖아요.
글 쓰는 사람들의 오만이 있어요. 그것과 맞서서 싸우는 게 아니라,
이야기가 통하려면 그들의 인정을 받아야 돼요.
편집 디자이너가 되려면
일단 책을 좋아하고 읽어야 하고 책에 대한 이해가 있어야 되겠죠.
텍스트를 읽는 게 좋은 사람은 편집디자인이 딱인 거예요.

사실 디자이너가 아티스트는 아니잖아요.

결국 커뮤니케이션이 중요한 거예요.

만든 것에 대한 이유를 설득시킬 수 있어야 돼요.

그러므로 디자이너는 상대방이 아는 것을 반드시 알아야 해요.

디자이너로 살기로 했다면,

기본적으로 남의 입장에서 어떻게 볼 것인가를 고려해야 합니다.

문장헌

홍익대에서 시각디자인을 전공하고
홍익대 디자인연구실과 안그라픽스에서 디자이너로 일했다.
2011년 제너럴그래픽스를 설립해
우리 전통과 문화에 근거한 디자인 방향을 모색 중이다.
'왕세자입학도', '서울궁궐사이니지', '박경리문학의집 전시디자인' 등
다수의 프로젝트에 참여했다.

2011-11-9

디자인 필드 그리고 프로젝트 이야기

사실 이곳에 초대받고 나서 걱정이 많았습니다. 앞서 훌륭한
선생님들이 강의하신 데다가 '타이포그래피'라는 무게 있는 주제가
걸려 있어서요. 저는 타이포그래피를 전문으로 연구하는 사람도
아니고, 학교에서 직업적으로 학생들을 가르치는 사람도 아닙니다.
게다가 제 작업을 이렇게 많은 사람 앞에 내보이는 게 익숙하지 않아서
두렵기도 했어요. 김경선 선생님께서 제가 해 온 일을 잘 알고 계시기
때문에 연구자나 교육자들과는 또 다른 이야기를 여러분에게 들려
줬으면 하는 바람을 가지고 불러 주신 것 같아요.
강의 제목을 '디자인 필드 그리고 프로젝트 이야기'라고 붙여
봤습니다. 추상적이긴 하지만 속칭 '디자인 필드'라는 영역이 있어요.
어디가 디자인 필드인지 짚어 말하는 것은 어렵지만, 제가 지칭하는
디자인 필드는 '산업으로서의, 상업적인 디자인 영역'을 일컫습니다.
저는 디자인 필드에서 10년 넘도록 클라이언트의 요구가 분명한
일들을 해 왔습니다. 기업이나 관공서 등의 의뢰를 받아 일을 해결하는
프로젝트들이지요. 그 일을 진행하는 것을 직업으로, 또 밥벌이로
디자인을 해 온 사람이에요. 그래서 그동안 강의하셨던 분들과 상당히
다른 이야기를 하게 될 거예요. 짧은 시간에 무언가를 해결하는
일이 대부분이어서, 요즘 유행하는 말처럼 꼼수도 있고 졸렬한 면도
있어요. 가벼운 마음으로 봐 주셨으면 합니다.

네이버 트렌드

첫 번째 작업은 포털 네이버에서 매거진을 창간하면서 의뢰받은
프로젝트입니다. 당시 검색어 순위가 큰 이슈가 되던 시기였어요.
네이버 측에서 이 검색어를 이용해 자신들을 알릴 수 있는 책을 만들어
보면 어떻겠냐는 아이디어를 제시했어요.

기업 일은 대부분 경쟁 수주 방식으로 진행이 됩니다. 학생들은 쉽게
접할 수 없는 비드(bid) 파일을 일부 보여드리고, 2년간의 진행
과정에서 생겼던 에피소드와 디자인에 대해 이야기하겠습니다.

이 프로젝트는 기획자, 편집자, 디자이너가 함께 협업한 것이고 저는
디렉터로서 전체를 조율하며 끌어가는 역할을 했습니다.

처음 의뢰를 받았을 때, 책 제목을 'Nking 100'으로 제안했어요.
검색어 순위를 가지고 책을 만들자는 의도를 식섭적으로 어필하기
위해 이렇게 접근한 것입니다. 후에 결정된 책의 이름은 '네이버
트렌드'입니다.

그때가 네이버의 그린윈도우가 막 알려지기 시작한 시기였어요.
당시 네이버 점유율을 대강 계산해 보니, 사용자가 1400만 정도
되었습니다. 그래서 '천사백만 네티즌이 함께 쓰는 대한민국의
오늘'이라는 슬로건도 책 제목과 함께 제시했습니다.

조선왕조실록은 우리 역사상 가장 뛰어난 기록 문화이죠. 네티즌의
힘으로 정보를 꾸려 나가는 네이버를 그에 빗대어 1년, 10년 나아가
100년 후를 생각한다는 디자인 콘셉트를 세웠습니다. 좀 과도하지만
시도했어요.

이 프로젝트의 과정은 일을 얻어 내는 행위입니다. 여러분은 아직
경험이 없겠지만 이 과정이 살벌해요. 일을 수주하지 못하면 모든 것이
무산되는 상황이니까요. 모든 방법을 동원해야 하죠. 제가 경험해
본 바로는 작업의 질은 물론이고 양에 좌우되는 면이 많습니다.
클라이언트를 설득할 때 제한된 시간 내에 좋은 퀄리티로 충분한 양을
보여 주는 것만큼 효과적인 것이 없어요. 그래서 우리는 100년간의
디자인을 미리 보여 주기로 계획했어요. 물론 디자인 콘셉트와도 잘
맞았기 때문에 시도할 수 있었습니다. 이게 표지를 실제 인쇄한 건데,
100년간의 계획과 함께 6년치의 디자인을 준비했습니다.

이 작업은 제 뒤를 이어 안그라픽스의 디렉터를 맡고 있는 분이 많은
아이디어를 내었습니다.

왼쪽이 첫 번째 안입니다. 월별 디자인과 함께 연간 진행된 디자인을
미리 볼 수 있습니다. 책이 모였을 때, 책등에 검색어들이 나무가
되어 자라나는 디자인입니다. 시뮬레이션으로 보여 주면 효과가
없기 때문에 실제로 만들어 보여 주어야 합니다. 100권 정도의 책을
만들어서 프레젠테이션 현장에 진열했습니다.

오른쪽은 두 번째 안입니다. 네이버가 포털의 검색창 형태를 선점했는데, 매월 이슈가 되었던 1위 검색어를 창에 띄워 놓는 직접적인 안이죠. 책등에는 이슈가 되었던 인물을 작은 액자처럼 넣어 표현했어요. 처음 시도된 디자인은 아닙니다. 잡지나 북디자인에서 이미 쓰고 있는 방법을 익혀서 얼마나 적절한 곳에 적용하느냐가 중요합니다. 그 아래는 두 번째 안의 책등을 늘어놓은 것입니다. 그리고 네이버가 스타벅스 매장에서 일종의 사회공헌 프로그램을 진행했었어요. 국내에 착한 이미지의 기업이 대두되던 시기였죠. 고객이 헌책을 한 권 기증하면 차를 한 잔 내줬어요. 일정 기간 동안 매장에서 고객들에게 읽힌 책을 시간이 지나면 모아서 외딴 지방에 기증하는 형식으로 진행됐죠. 5년 전으로 기억하는데, 당시 책장의 디자인이 좋지 않았어요. 오리엔테이션에서 캠페인 이야기를 듣고 바로 현장으로 가 봤는데, 책장이 화장실 입구에 아무렇게나 놓여 있더라고요. 직원들에게 물어 보니 실제로 운영이 제대로 되지 않고 있다고 하더군요. 인상적으로 사람의 마음을 끌어야 하는 프로젝트의 성격상 이런 디테일한 부분들을 해결해야겠다고 판단했어요. 물론 본질적인 건 아니지만 작은 부분도 놓치지 않고 배려하는 태도야말로 마음을 움직이는 좋은 방법이라고 생각했습니다. 우리에게 주어진 '짧은 시간'은 큰 장애처럼 느껴지지만 역으로 생각해 보면 그 '짧은 시간'이 누군가를 설득하는 데 아주 좋은 조건이 되기도 합니다. 그래서 눈에 잘 띄는 곳에 놓을 작은 부피의 책꽂이*를 아주 빠른 시간에 디자인했습니다. 프레젠테이션에서는 여기에 우리가 디자인한 100권의 『네이버 트렌드』를 꽂아 손수레로 끌고 들어갔어요. 약간의 쇼맨쉽을 발휘한 것입니다.

시뮬레이션**으로 공간을 크게 차지하지 않고도 눈에 띄는 곳에 배치할 수 있다는 걸 보여 줬어요. 우리 제안의 영향인지는 확신할 수 없으나 그후 네이버는 스타벅스 매장에 좀 더 나은 디자인으로 책 관련 캠페인을 상당 기간 진행했습니다.

*

책꽂이 설계도

**

▼

기존 책장 관리 모습과 리디자인한 책장 시뮬레이션

오른쪽 페이지는 우여곡절 끝에 나온 책 디자인입니다. 경쟁
프레젠테이션을 통해 일을 수주했지만, 기획을 처음부터 다시 했어요.
아마도 여태 다뤄 보지 못한 생소한 콘텐츠 때문이었을 겁니다. 안을
내고 수정하고 엎어지고 다시 수정하고…… 이런 지리한 과정을
거쳐 인쇄가 되었지만, 서로가 만족하지 못한 상태였어요. 이 책은
스타벅스와 파스쿠치에 배치되었고 무료로 배포했습니다. 그렇게
1년을 어렵게 이어 갔습니다.
뒷 페이지는 내지 디자인의 썸네일입니다. 1년간 클라이언트가 상당한
불만을 가졌어요. 그래서 다시 다른 업체와 경쟁 프레젠테이션을 해야
하는 상황이 되었습니다. 담당자들의 눈치를 보니 저희 쪽이 불리한
상황이어서 떨어질 걸 각오해야 했어요. 상당히 불리한 상황이었지만
나름 진정성을 갖고 열심히 임한 프로젝트였기에 최선을 다해 후회
없이 준비하자고 스텝들을 다독였습니다.

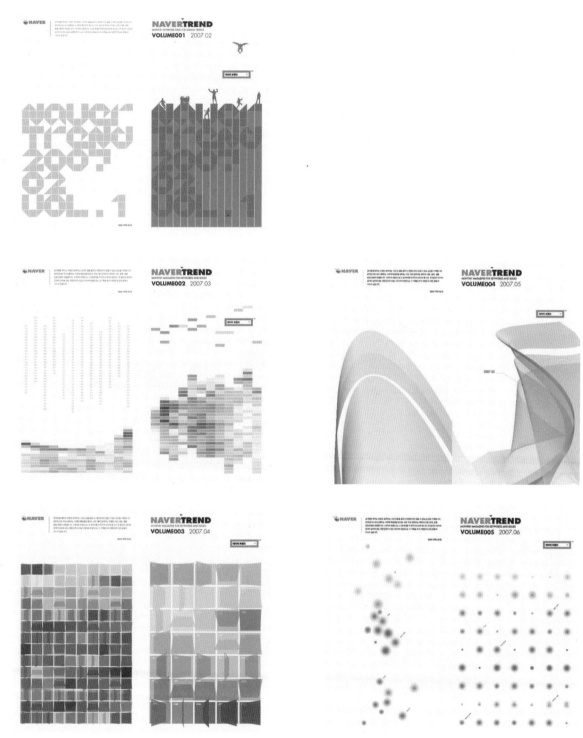

『네이버 트렌드』 표지 2007년 2~6호

『네이버 트렌드』 내지 모음

정해진 룰에 맞춰 기획과 디자인을 다시 준비하게 되었습니다. 오른쪽 맨 위가 첫 번째 표지 디자인 시안입니다. 당시 네이버가 내건 슬로건이 '일상'이었어요. 생활 속의 작은 재미들을 추구했고요. 그들의 이런 니즈에 맞추기 위해 책의 뒷표지를 달력으로 만들고, 책을 놓을 수 있는 거치대를 제공했습니다.

가운데는 두 번째 표지 디자인입니다. 성냥개비 하나를 가지고 일상에서 할 수 있는 모든 것들을 모아 책의 날개에서 보여 주는 형식이에요. 성냥개비뿐만 아니라 고무줄이나 빨대 같은 사소한 것들을 가지고 작업했어요. 네이버에서 이런 것들을 검색하면 유머러스한 행위들이 나오곤 했는데 그런 재미에 착안해서 준비한 것입니다.

맨 아래는 세 번째 시안입니다. 일상의 풍경과 그 달의 검색어를 타이포그래피로 표현해서 포스터를 만들어 책을 감싸게 한 디자인입니다.

꼼수를 쓴 부분도 있어요. 『네이버 트렌드』를 배송할 때, 배송박스를 아예 네이버 검색창으로 만들었어요. 박스 자체가 디스플레이 기능을 할 수 있도록 한 거죠. 그걸 도서관이나 동사무소 옆 쉼터, 카페 등에 운송 겸 배치할 수 있도록 제안했습니다.

1년간의 제작 경험으로 이해하게 된 많은 내용들을 섬세한 디테일로 제안했습니다. 마음이 통했는지 예상과는 다르게 경쟁 수주에 성공하게 되었습니다.

그렇게 해서 다시 1년을 맡게 되었어요. 1년 전과 마찬가지로 모든 기획은 처음부터 다시 시작했습니다. 다시 기획을 하는 이유는 여러 가지가 있는데 충분히 서로의 의견을 교환할 여건이 마련되지 않는 것이 가장 큰 원인이 아닐까 생각합니다. 10년 넘게 기업의 일을 해 오고 있지만 아직도 이런 순간에는 막연해집니다.

네이버 검색창 모양으로 만든 배송박스

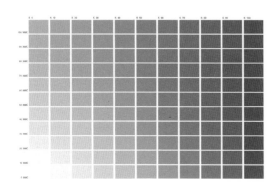

컬러 차트 / 기본 서체

메인 서체 특징
—
제목용과 본문용의 차이

중고딕 중고딕 중고딕
중고딕 중고딕 중고딕

딕 딕

기본 포맷

기본 포맷 / 검색어 타이포그래피 규정

검색어
릭스고딕EB 8.5pt

순위
SM3견출고딕

콩나물기르는법 7위

위첨자
크기 60%, 위치 20%

색상
PANTONE 877C 100%
+ K 40%

간격
문자 뒤 자간 3부

오늘

통검500위
A

통합검색어 500위

생활

쇼핑검색어

기록

표준어검색

표준어검색

러닝머신 : 런닝머신

깔때기 : 깔대기

먼지떨이 : 먼지털이

도어록 : 도어락

비누갑 : 비누곽

기록

좋은검색어

검색어 통계 그래프

2년째 진행하다 보니 네이버 쪽 주문도 꽤 구체적이고
까다로웠습니다. 전보다 더 디테일한 부분까지 꼼꼼하게 제안해야만
했습니다. 왼쪽 페이지의 차트는 책에서 사용 가능한 컬러를 보여
주는 것입니다. 확실한 룰에 의해서 컬러를 사용하도록 제어했습니다.
네이버 컬러인 그린과 블랙을 섞어 나올 수 있는 색상 코드를
인쇄 환경에 맞게 만들고 매트릭스에 있는 컬러만 사용하도록
했습니다. 그 옆은 기본 서체에 대한 규정입니다. 미세한 돌기가 있는
서체가 작은 글자로 인쇄되었을 때 상대적으로 가독성이 높은 편인데,
돌기를 제거한 깔끔한 느낌이 네이버에 맞는 것 같아서 미끈하게
처리된 서체를 제안했어요.

그 아래 페이지 디자인은 단순하지만 엄격한 그리드를 적용해서
일정한 스케일에 맞춰 레이아웃을 한다는 것을 보여 주고 있습니다.
'콩나물 기르는 법'은 검색 순위에 든 검색어입니다. 검색어는
책에서 가장 중요한 아이덴티티이므로 이것을 노출시킬 때, 약속한
타이포그래피만 구현하도록 했습니다. 검색어의 크기가 변하더라도
서체의 종류와 비례를 엄격히 유지하는 방법을 적용했습니다.

시간이 흐르고 검색어가 어느 정도 모이면 의미 있는 통계 그래프를
만들 수 있습니다. 요즘 인포그래픽이라고 많이 부르죠. 당시에
여러 가지로 제안했었어요. '통합검색 500' '쇼핑 검색어' '표준어
중에 잘 틀리는 검색어' '사라져 가는 동물' 같은 꼭지들이 대표적인데
아마도 이 책의 가장 핵심적인 내용이 아닐까 합니다.

오른쪽 이미지들은 시안입니다. 맨 위 시안은 네이버의 모바일
관련 프로모션에 대한 것입니다. 검색어와 검색 키워드를 사진과
타이포그래피로 표현한 것입니다.

그 아래는 시안입니다. 초등학생이 즉석복권을 긁었는데 1억에
당첨됐다더라, 하면 검색어 순위가 확 올라가죠. 그 이슈를
'즉석'이라는 키워드로 적용하여 표현해 본 것입니다.
또 역사적인 장소에 관련 검색어를 입체로 늘어놓고 보여 주는 방식 등
꼭지의 콘텐츠에 걸맞는 아이디어 위주의 디자인을 제안하고 서로
조율해 가면서 책의 디테일한 포맷을 완성시켰습니다.
표지는 여러 제안 중 검색어만 가지고 만드는 안이 선택되었습니다.

『네이버 트렌드』 2008년 1월호 표지와 제작 과정 / 2월호

3월호 / 4월호

5월호

왼쪽 페이지를 차례대로 보세요. 첫 번째는 1월호 표지를 위해 디자인한
몇 가지 시안입니다. 처음엔 창문에 검색어가 성에처럼 낀 것같은
이미지를 제안했습니다. 그다음엔 검색어만으로 서울지도를
그렸습니다. 유리에 실크스크린한 후, 패널을 만들어 서울시 곳곳에서
찍었어요. 창덕궁 앞에 놓고 찍고 지하철 플랫폼에서 찍고 여러
이미지들을 만들었습니다. 결국 첫 번째 안으로 결정되었습니다.
2월호입니다. 검색어로 벽지를 만들어서 큰 스튜디오 내부에 설치하고
어린아이와 함께 인기가 좋았던 개를 등장시켜 표지를
만들었습니다. 합성이 아니냐란 말을 많이 들었는데, 아니에요.
아저씨들이 열심히 붙이고 있는 모습이 보이죠. 3월호 표지에 나온
장소는 선유도입니다. 검색어가 새겨진 의자를 만들었어요. 아이들이
의자를 갖고 공원에서 노는 모습을 연출해 보았습니다. 4월호 표지
이미지는 검색어로 만든 울타리예요. 통판에서 글자를 남기고
여백을 레이저 커팅으로 오려 낸 것입니다. 가격이 상당히 높았어요.
이것을 트럭에 싣고 다니면서 한강 공원이나 파주 출판단지에
놓고 찍었어요. 매달 이렇게 여러 가지 안을 만들어 제안하면 단 한 가지
안이 채택됩니다. 5월호 표지는 LED 간판으로 만든 검색어 사이를
여자아이들이 뛰어다니는 이미지입니다. 깜깜한 밤보다는 해가 막
넘어가려는 시간이 가장 아름답기 때문에 오후 4시 정도부터 준비해서
6시쯤에 촬영을 마쳤습니다.
내지를 위해서도 다양한 제작 과정이 있었어요. 클라이언트가 '~하는
법'이란 꼭지를 좋아했습니다. 콩나물 무치는 법부터 넥타이 매는
법까지, 방법을 모를 때 포털을 찾는 경우가 많잖아요. 그래서인지
이 꼭지가 인기 있었어요. '끓이는 법'은 금속으로 만든 글자를 물속에
담그고 끓이는 효과를 냈어요. 요즘에는 타입을 갖고 이런 놀이를
하는 디자이너들이 많이 있죠. 대중들이 보는 책이기 때문에 수준 높은
타이포그래피를 구사하기보다 흥미에 더 중점을 두었습니다. 검색어와
관련된 여러가지 오브젝트들을 만들어 보기도 했어요. '넥타이 매는
법'은 컴퓨터 자수로 검색어가 들어간 넥타이를 만들었고, 촬영 후
클라이언트에게 선물했어요. 회사 정원에 휴대용 풀장을 만들어 놓고
타일로 검색어를 조립해 만들기도 했습니다. 디자이너들이 재미있어 한
작업입니다.

『네이버 트렌드』 내지 제작
과정

문장현 • 디자인 필드 그리고 프로젝트 이야기

왼쪽 위는 이와 같은 과정을 거쳐 완성된 책의 모습입니다. 프로젝트를 진행하다 보면 많은 아이디어가 떠오르게 되는데 이것을 잘 활용하여 클라이언트와의 꾸준한 대화를 통해서 기존의 일 속에서 새로운 프로젝트를 만들어 가는 것이 상당히 중요합니다. 실제로 이 프로젝트를 진행해 보니 매달 책을 만들어 내기 위해 취합하는 검색어가 의미 있는 통계가 되기에는 역부족임을 깨달았습니다. 1년 정도의 정보를 모았을 때 사회적 추이나 관심사를 발견할 수 있을 만큼 의미 있는 통계가 나왔어요.

그래서 애뉴얼을 제안했고, 결국 1년치의 통계를 모아 증정용 책을 만들었습니다. 증정용 책과 함께 매달 발행된 책을 묶어 VIP용 세트를 제안합니다. 클라이언트와 제작자 모두 만족할 수 있는 제안을 계속해서 시도하는 것입니다.

책의 편침을 개선하기 위해 왼쪽 아래와 같은 세본 방식을 시도했습니다. 증정 카드와 케이스, 모두를 담을 수 있는 가방까지 정성을 들여 만들었습니다.

이 프로젝트를 2년 정도 진행했습니다. 클라이언트 측 담당자가 여러번 교체되었기 때문에 디자인 방향이 계속 바뀌었어요. 그때마다 새로운 시안들을 만들어야 했습니다. 오늘 보여드리는 것은 일부분이에요. 많은 시안을 만들어야 했던 작업이었습니다만 고단했던 만큼 기억에 남는 프로젝트였습니다.

왕세자 입학도

다음 프로젝트는 『왕세자 입학도』라는 책 작업입니다. 2005년 노무현
정부 시절 유홍준 씨가 문화재청장을 하던 때 의뢰받아서 진행한
일입니다. 일제강점기에 일본이 함경도에 있던 비석을 강탈해 간
사건이 있었습니다. 그 비석은 '북관대첩비'라고 합니다. 임진왜란
당시 의병들의 공적을 기린 비인데 일제강점기에 강탈당한 것이지요.
의병의 후손들이 애를 써서 환수받게 되었고 국립중앙박물관에
보관하다가 복원하기 위해 북한으로 보내게 되었습니다. 당시만 해도
남북 관계가 좋았기 때문에 일본과 협상해서 비석을 되돌려 받은
거예요. 최근에 의궤가 돌아온 것처럼 당시 큰 이슈가 되어서 북으로
보내기 전에 고궁박물관에서 전시하고 축하연을 했었죠.
『왕세자 입학도』는 그 행사의 선물용으로 쓰였어요. 보통 오래된
책은 영인본을 만드는데요. 실제처럼 만들어 전시용으로 쓰는 영인과
현대적인 방법으로 만들어 범용으로 쓰는 영인이 있습니다.
제가 만든 건 전자에 해당하죠. 남과 북의 최고위층을 위한 VIP용
6부를 별도로 만들고 전체 50부 정도 만들었어요.
옛날에는 사진이나 비디오 같은 장비가 없기 때문에 궁중 화원들이
직접 행사를 기록했죠. 그런 기록을 남은 책을 의궤라고 합니다.
『왕세자 입학도』는 조선의 23대 왕 순조의 아들 효명세자가 학문의
길로 들어서는 것을 기념하기 위한 행사를 기록한 책입니다.
행사의 내용과 절차를 단계별로 그림과 글로 기록합니다. 또
교육을 맡게 될 스승에 해당하는 인사들의 축하시도 들어가 있어요.
표지가 비단으로 되어 있는 이것이 원본을 영인한 것이고. 오른쪽은
해설서입니다. 두권의 책을 포갑으로 묶었습니다. 많은 전문가가 함께
만들었습니다.

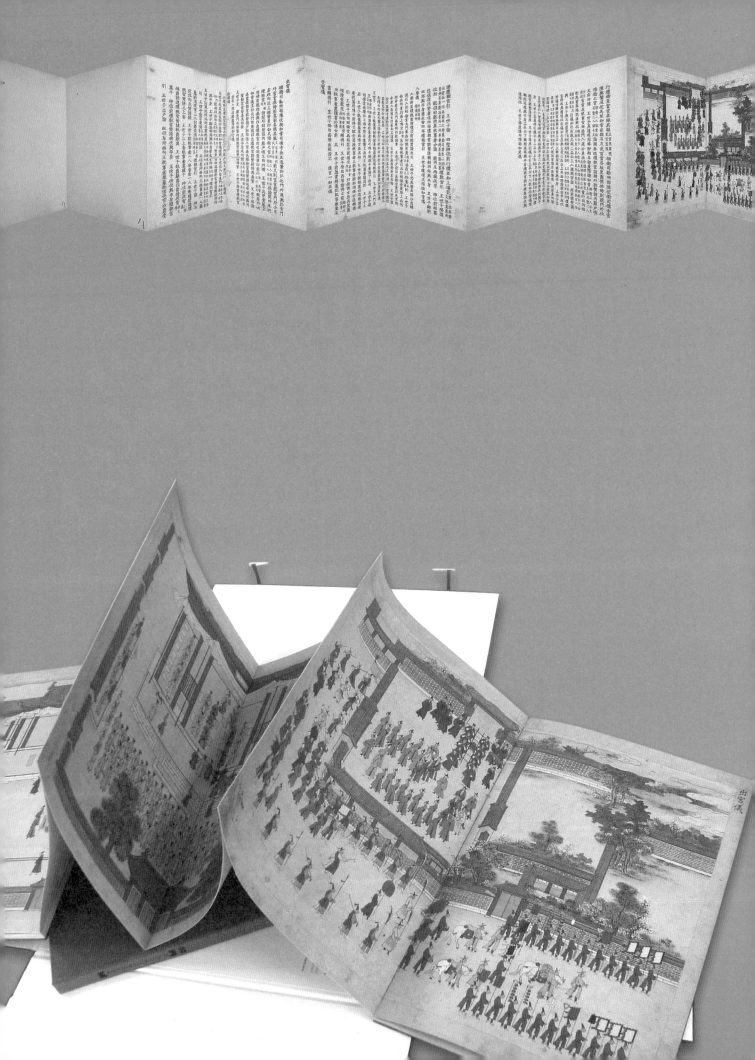

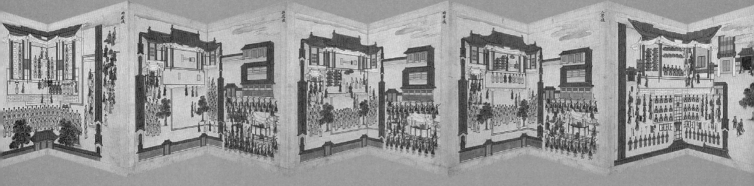

『왕세자 입학도』 영인본 펼침면

『왕세자 입학도』 해설서 펼침면

왼쪽 사진은 두권의 책을 감싸고 있는 포갑인데, 쪽염이라는 전통
날염 방식으로 만들었어요. 원서의 표지에는 다소 어색한 제호가 붙어
있습니다. 일제 때 표지와 제호가 손상되었던 것입니다. 표지의 재질은
당시 왕실의 서적류 등을 유추해서 비단으로 복원했으나 제호는
손상된 후 누군가 써 놓은 것을 그대로 사용하기로 결정되었습니다.
사실 이 포갑도 말이 많았습니다. 이걸 만드신 분은 한중일이 함께
써 왔던 방식이다라고 하셨는데 일본식이라고 비판하신 분도
많았어요. 정확한 고증을 위해 연구와 기록이 선행되었으면 좋겠다는
생각을 했습니다. 우리의 것을 만들고자 할 때 디자인의 근거가
취약한 것이 아쉬움으로 남습니다.
포갑을 펼치면 이런 형태가 되고 책이 나옵니다. 이 프로젝트에서
저는 전통을 복원하는 것을 도우면서 그것을 다소 현대적으로
디자인하는 역할을 맡았습니다.
전통을 실제에 가깝게 복원하는 영인본을 위해 한지에 인쇄했는데요.
닥나무로 만든 전통 한지는 정말 귀하더군요. 국내에서는 닥이 거의
생산되지 않아서 최고 품질로 여겨지는 게 태국산 닥입니다. 국내에서
한지를 생산하더라도 재료는 외국의 것을 사용하고 있는 것이죠.
한지는 섬유질을 유지하고 있기 때문에 습기에 민감해서 건조한
상태에서 찍어야 했는데, 일정상 여름철 장마가 겹쳐서 아홉 번 정도
재인쇄를 거듭한 후에야 겨우 물량을 맞출 수 있었습니다. 회사는
상당한 손해를 입었습니다. 개인적으로는 손해와 상관없이 보람이
있었던 경험이었습니다.
앞서 말씀드린 VIP용은 한지에 오프셋•으로 초벌 인쇄를 한 뒤에
전문가가 전통 염료로 부분적인 덧칠을 해요. 주로 광물이 주원료인
전통 색료를 입히는 과정이죠. 여러 차례 원본을 봤는데 분홍빛과 짙은
비취색 등은 지금까지 화려한 색상을 유지하고 있었습니다.
오른쪽 페이지는 제가 디자인한 해설서입니다. 이 당시에는 제가
디자인을 절제하지 못하던 시절이었어요. 어떻게 하면 구석구석을
예리하게 찔러 볼까 하는 생각으로 가득해서 책등도 이렇게
개방해서 목차를 배열했습니다. 책을 꺾어 두 겹으로 만든 포배장
방식도 적용하고 어미도 차용했습니다.
전통적인 모티브를 가져다가 현대적으로 가장 잘 살려 낸 건
일본이었기 때문에 평소에 많은 관심을 갖고 있었습니다. 작업을
완료한 후 찬찬히 들여다보니 노골적으로 의도하진 않았지만 일본의
느낌이 은연중에 배어 있는 것이 참 후회스럽고 안타까웠습니다.
보다 근본적인 노력과 해결책이 있어야 하겠습니다. 아마도 상당한
연구와 깨달음이 있어야 조금이라도 나아질 것 같습니다.

간접인쇄 방법의 하나다.
판면에 묻힌 잉크를 인쇄면
에 직접 옮기는 직접인쇄와
달리 오프셋인쇄는 잉크를
고무 블랑켓에 옮겨 다시 인
쇄면에 옮기는 방법이기 때
문에 거친 종이에도 선명하
게 인쇄되고 내쇄력이 강하
며 판면의 문자와 화상이 인
쇄물과 같아 틀린 것을 쉽게
발견할 수 있다.

서울 4대궁과 종묘 안내 매체 디자인 ─ 사이니지, 안내 책자

다음 프로젝트는 공공 영역의 디자인으로 편집디자인을 벗어나 안내 매체로 확장된 작업입니다. 3년 반 정도 진행했는데 오랜 시간만큼 많은 사연이 있었던 프로젝트입니다. 저 개인이 진행한 작업이 아니고 여러 전문가가 참여했습니다. 이 자리에서 세미나를 진행했던 디자이너 김성중**씨가 소속된 투바이포(2×4)****도 중추적인 역할을 담당했습니다.

조선시대 궁궐은 서울 종로구에 있습니다. 경복궁, 창덕궁, 창경궁, 덕수궁, 경희궁이 있는데, 경희궁은 문화재청이 아닌 서울시에서 관리하고 있습니다. 그래서 이 프로젝트에서 제외되었고 대신 종묘가 포함되었습니다. 4개 궁궐과 종묘에 있는 사인 시스템을 개선하는 작업이었어요.

기존의 사인은 엉망이었어요. 세세한 타이포그래피는 물론이고 형태도 일관성 없이 여러 가지 디자인으로 혼재되어 있었고요. 종류만큼이나 갯수도 많았습니다. 설치된 위치나 재질도 민망할 정도의 수준이었습니다. 본격적인 작업에 앞서 여러 차례 답사를 하면서 이런저런 상황을 리서치했어요. 궁궐을 안내하기 위한 시스템은 안내판뿐만 아니라 오디오가이드, 리플릿, 해설사 등 꽤 다양하더라고요. 심지어 티켓 뒷면에도 입장 시간과 지도 위주의 간단한 정보를 제공하고 있었습니다. 또한 문화재청 소속의 해설사나 자원봉사 해설사가 있는데, 노인분들에게는 흥미 위주의 이야기를 만담하듯이, 어린 학생들에게는 국사 선생님처럼, 외국인에게는 그들의 언어로, 대상에게 맞는 다양한 해설을 했어요. 그 모든 것들이 어우러져 궁궐을 소개하고 있었습니다.

부끄럽지만 작업에 참여하는 국내 스텝 중에 안내 매체를 디자인하는 전문가가 없었어요. 국내에 공공 영역의 사인을 만드는 회사는 꽤 있지만 마땅한 팀을 찾지 못했어요. 인천공항이나 철도사인 시스템을 만든 회사가 있었지만, 궁궐의 사인도 잘 만들 수 있을지는 의심이 가는 상황이었고요. 그래서 하는 수 없이 외국으로 눈을 돌렸죠. 외국인이긴 하지만 전문 영역에서 경험이 많은 투바이포라는 뉴욕의 디자인 스튜디오와 공동 작업을 하게 되었습니다. 그곳에 한국 출신의 디자이너들이 있어 작업이 원활했던 것 같아요.

사전 리서치를 해 보니 다양한 관람객만큼이나 원하는 정보가 다양했습니다. 노인들은 글씨가 안 보인다고 하시고, 안내원들은 해설하기 힘드니 더 많은 다국어를 넣어 달라고 하고……. 입장마다 원하는 바가 너무 달랐어요. 그래서 오른쪽 페이지의 도표를 그려 보게 되었습니다.

일단 안내 매체가 전달할 수 있는 정보를 가장 하위에 단순 정보, 그 위로 정보, 지식, 지혜, 통찰력 순으로 층위를 나눠 봤어요. 그리고

•

투바이포 아트 디렉터로, 예일대학교에서 만난 마이클 록과의 인연으로 투바이포에 합류했다. 프라다 에피센터의 월페이퍼 그래픽, 서울 궁궐 안내판 디자인 등의 프로젝트를 진행했으며, 최근에는 DCPA(Dallas Center of Performing Arts)의 사인 디자인 마스터 플랜을 맡고 있다.

••

그래픽, 아이덴티티, 환경 디자인, 필름, 비디오, 웹 등 여러 분야에 걸친 디자인 스튜디오. AIGA(American Institute of Graphic Arts: 미국 그래픽디자인 협회), 내셔널 디자인 어워드 등에서 수상했으며, SFMOMA의 전시를 통해 작품이 영구 소장되었다.

안내매체의 특성에 맞는 정보 수준

책, 소책자, 입장권, 오디오가이드, 해설사 그리고 안내판 등 안내
매체가 담을 수 있는 정보의 층이 어느 정도인지 알아본 거죠. 예를
들면 책은 어느 정도의 지혜와 지식을 담기에 적당한 매체지만
리플릿은 지면의 한계, 발행의 목적, 기능 등의 이유로 정보와
간단한 지식은 담을 수 있으나 그 이상의 것을 기대하기 힘들어요.
안내판도 마찬가지고요. 그래서 이 자료를 가지고 설득을
시도했습니다. 안내판은 단순 정보와 약간의 지식 정도를 담을 수
있는데 당신들은 너무 많은 것을 원하고 있다고. 안내판의 부피가
커지면 궁궐 안에 보존해야 될 배경이니 눈으로 확인해야 할 경득을
해치는 결과가 나오는 거죠.
그리고 궁궐 전문가로부터 들은 이야기가 있어요. 궁궐은 그 시대의
미래도시였다고 해요. 말 그대로 도시죠. 현재는 많이 유실되었지만
구역별, 건물별로 기능이 나뉘어 있었고요. 경복궁은 많이
복원됐지만 완전한 상태의 40퍼센트가 채 안되는 상태예요. 남아 있는
것들을 존(zone)으로 묶어 영역별로 설명해 줘야 하는 거죠. 그래서
이 '영역'이라는 개념을 안내 매체에서 공유하는 겁니다. 안내판은

물론 리플릿, 책자, 오디오가이드, 해설사까지도 저희가 만든 '영역' 중심의 시스템을 구축하고 약속했어요. 오른쪽 페이지의 맵을 보시면 궁궐의 '영역'이 정해져 있습니다. 한 개의 영역 내에 필수 정보를 모두 담은 최소한의 사인만 설치하는 원칙을 잘 지킬 경우 사인의 수는 많이 줄어들게 됩니다.

오른쪽 페이지는 안내판의 현황을 보여 주는 그림입니다. 경복궁의 동궁전 영역이에요. 원래는 사인이 11개 정도 있었어요. 사인들이 어지럽게 놓여져 있었는데 이것을 주동선을 따라 안내판을 줄이면서 최소한의 사인을 만든다는 원칙을 적용해 정리해 보니 두 개의 사인으로 해결됐습니다.

영역이라는 개념과 필수 정보를 담은 최소한의 사인을 실현하기 위해서는 결정적으로 안내판의 '형태'가 관건이었습니다. 근정전을 나와 후원으로 가는 길에 건축가가 만든 바닥형 사인이 있어요. 바닥에 만든 건 궁궐의 풍경을 가리지 않기 위해서였어요. 하지만 거기서 길을 좀 헤매게 돼요. 궁궐 바닥이 마사토로 되어 있어 흙이 쉽게 올라타서 사인 형태가 잘 보이지 않았거든요. 바닥형 사인은 장점도 있지만 치명적인 문제점이 있었죠.

바닥형 종합안내판: 경복궁 자경전 앞 휴게 공간에 시범 설치했다.

그래서 어떤 형태를 취할 것인지 많은 고민이 있었어요. 여러 가지 목업을 만들고 공청회를 통해 검증하는 절차를 거치다보니 1년 반이라는 시간 지나더라고요. 결국 패널 형태를 취하되, 160센티미터를 넘지 않는 높이로 결정됐습니다. 꺾인 면에는 영역의 이름과 번호를 동선의 방향으로 배치해 멀리서도 확인할 수 있게 했고, 오른쪽 앞면에는 영역에 대한 이야기를, 왼쪽 앞면에는 지도와 함께 필수 정보를 주로 넣었어요. 판과 판 사이 공간을 띄운 이유가 있어요. 큰 패널은 위압적으로 공간을 가로막기 때문에 이렇게 10센티미터 정도만 터 놓아도 훨씬 여유가 생깁니다.

폴디드 스크린 형태 안내판: 두 판에 다른 종류의 내용을 담을 수 있어 정보 전달이 쉽다. 판을 꺾은 형태가 집중도를 높인다. 판 사이 공간은 답답한 느낌을 덜어 준다.

오른쪽 맨 아래 사진에서 모형 안내판 뒤쪽의 기와 안내판을 볼 수 있습니다. 이 형태가 오래전에 문화재청에서 만든 문화재 안내판의 표준 모델이에요. 한옥의 대문 형태인데, 하나 만드는 데 제작비가 5천만 원이 들어요. 실제 크기가 높이 5미터, 가로 10미터로 거대하죠. 이걸 없애는 게 저희의 목표였어요. 물론 반대한 사람들도 많았습니다. 어느 외국 유명대학 디자인 교수도 이 멋있는 걸 왜 부수느냐 묻더라고요. 하지만 저희 원칙은 보존해야 할 대상과 그렇지 않은 것들을 구분하자는 것이었어요. 사실 안내판은 궁궐의 요소가 아닌데도 그저 모양을 유사하게 맞춘 거잖아요. 사전 지식이 없는 외국인은 안내판도 문화재로 인식할 수 있어요. 스마트 모바일 기기의 보급률이 높아지면 결국 안내판은 최소화되어야 하는 게 현실인데 이런 모델은 그 기능에 비해 너무 과한 형태를 갖고 있어요. 서구인들의 오리엔탈리즘적인 시각도 느껴졌고요. 그래서 창덕궁과 경복궁을 본보기로 바꿔 보기로 한 것입니다.

일반 스크린 형태 안내판: 동시에 많은 사람들이 모이는 공간에 가장 적합하나. 정보의 양이 많아지면 판이 커지므로 경관을 가릴 수 있다.

기존 안내판과 목업 비교

경복궁 13개 권역

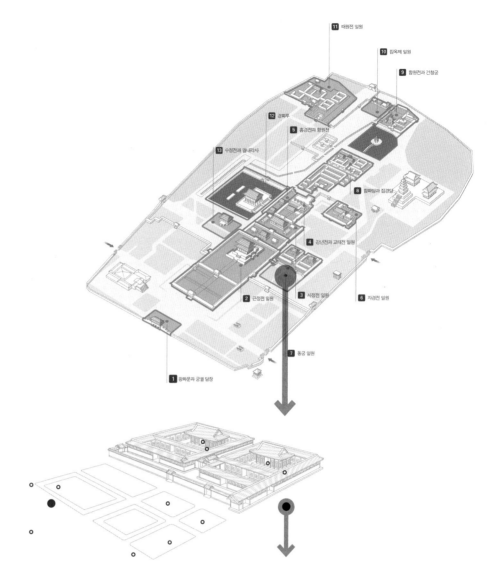

경복궁 동궁 권역의 안내판

○ 개선 전: 개별 전각에 대한 안내판과 실내도, 건물터 등 제작 시기와 용도가 다른 안내판이 11개나 설치되어 있었다.

● 개선 후: 권역 안내판이 기존의 여러 안내판이 했던 기능을 대신하여 권역 안내판 1개와 길 찾기 안내판 1개로 개선되었다.

권역 이름, 번호
이야기

지도 및 이용시설 정보

최종 안내판의 기본 형태:

투바이포의 기본 안을 따르되 일반 스크린 형태의 장점을 수용해 두 판의 각도를 평행하게 유지하는 것으로 결정되었다.

다음은 지도 이야기입니다. 동궐도라는 지도를 아세요? 저도 이렇게
훌륭한 지도가 있었다는 걸 몰랐어요. 거리감을 배제한 3D 지도인데
굉장히 정교해요. 비슷한 시기에 파리 퐁피두 지역을 묘사한 3D
지도와 비교해도 우월한 퀄리티를 갖고 있습니다. 궁궐 안내판에는
필수 정보의 하나로 정교한 3D 지도가 필요했습니다. 궁궐 전체를
보여 주는 것과 각각의 영역을 묘사한 지도가 필요했고 CAD 도면이
당연히 있을 것이라고 생각해서 지도 제작을 맡게 되었어요. 그런데
실제로 근래에 복원된 몇 곳 말고는 도면이 없었어요. 굉장히
난감했지만 디자이너들이 매달려 새로 그렸어요. 일반적으로 어떤
공간이나 영역을 상세히 설명할 수 있는 지도의 형식은 지금 보시는
것과 같은 지도 형식을 갖고 있어요.

동궐도

또 다른 지도 작업 과정의 예는 베를린 미술관 지도입니다. 이 지도는
항공 촬영, 라인드로잉, 그래픽 가공의 순서로 작성되었습니다.
실제 사진을 바탕으로 필요 정보를 추출하여 가독성 높은 정보를
제공하는 것이죠.
지도를 리서치하면서 몇 가지 중요한 점을 발견합니다. 북한산 같은
곳에 올라가 보면 전망 좋은 곳에 안내판이 설치되어 있어요.
주로 올컬러로 실사출력해서 그 위에 정보를 얹고 풍경을 바라보는
방향과 일치시켜 설치한 걸 흔히 보셨을 거예요. 그런데 실제 풍경과
비교해 보면서 정보를 찾기가 꽤 힘들더라고요. 실제 사진이지만
컬러나 명암이 들어가서 오히려 정보를 찾는 데 방해가 된다는
거죠. 모노톤이나, 라인드로잉 등 형태 위주의 정보가 가장 중요한
것입니다. 결국 필요한 정보만 남기고 나머지는 다 빼 버리기로
했습니다. 정보의 순도를 높이는 방식을 선택한 겁니다.
정확한 지도 제작을 위해서는 양질의 사진을 확보하는 것이
급선무였습니다. 그런데 예상치 못한 어려움이 생겼습니다. 카메라를
장착한 모형헬기를 띄워 항공촬영을 하는데 경복궁은 청와대
근처여서 헬기를 띄울 수 없었습니다. 하는 수 없이 아주 멀리서 실제
헬기를 띄워 사진을 당겨 찍었죠. 그걸로는 디테일이 부족해 고궁
박물관에 있는 미니어처를 촬영했어요. 창덕궁 같은 경우는 숲속에
있어서 헬기가 떠도 나무에 가려 보이지 않는 거예요. 결국
저희 디자이너가 사다리차를 타고 올라가서 촬영한 후 부분을 조합해
지도 제작을 위한 사진을 마련했어요. 오른쪽 페이지가 바로 이런
과정을 거쳐 제작한 궁궐의 전체 지도와 영역별 지도입니다. 사진을
깔고 라인으로 일일히 그려 낸 방식입니다. 궁궐의 지도 덕분에 정확한
정보를 제공할 수 있는 발판을 마련했습니다.

궁궐 지도 제작 과정:

촬영 대상 권역 설정
권역당 촬영 포인트 두 곳 지정
모형 헬기로 고도·방향별 촬영
밑그림으로 적당한 사진 선정
컴퓨터로 라인드로잉 작성
안내판용 지도로 단순화

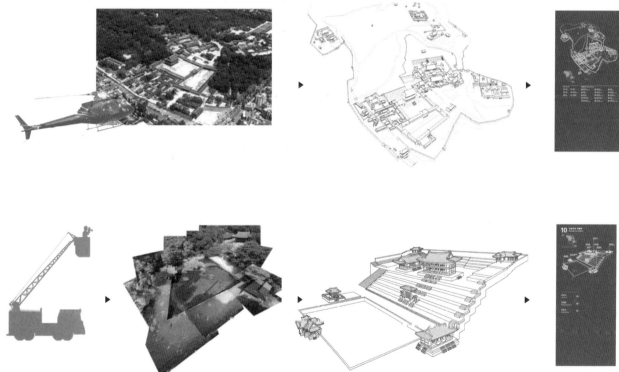

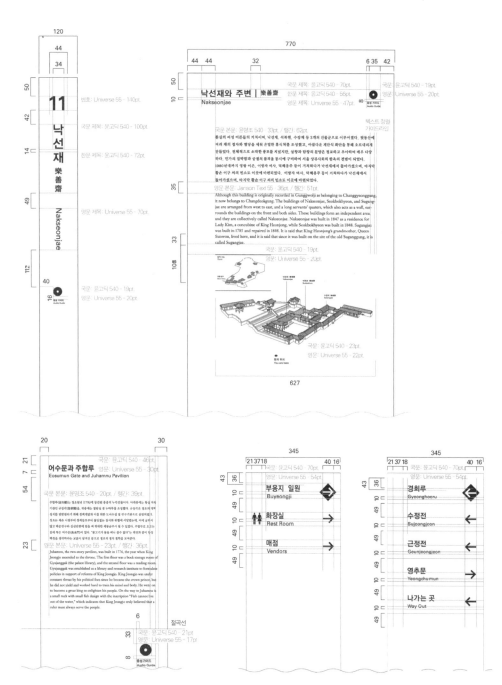

안내판의 레이아웃 규정: 권역 안내판, 개별 안내판, 길 찾기 안내판

독일 출생의 활판인쇄 기술
자이자 디자이너로, 현재
브레멘 예술대학의 교수다.
메타디자인과 폰트숍을 설
립했고, 정보디자인과 기업
디자인 시스템을 결합하여
베를린 교통, 뒤셀도르프
공항, 아우디, 폭스바겐과
일했다.

나음은 타이포그래피와 관련된 내용이에요. 사실 사인 작업에
최적화된 한글 서체는 개발되어 있지 않아요. 최근에 도로교통 표지판
전용 서체가 개발된 것이 있습니다. 이런 결과물이 많아져야 합니다.
독일의 디자이너 에릭 스피커만 같은 경우는 공항의 사인을 위한
알파벳을 디자인할 때 인쇄용 활자와 다른 쓰임새를 연구해서 서체에
적용했습니다. 출력되는 방식이나 최종 결과물의 내구성 등을
고려해서 마지널 존을 만들고, 획의 두께를 다듬어 주는 등 최적화
작업을 합니다.
궁궐 안내판은 알루미늄 판에 글자를 부식시켜 페인트로 채우는
일종의 상감 방식이에요. 예상보다 부식이 정교해서 글자가 뭉개지는
현상이 거의 없었어요. 두께의 문제 때문에 형태는 만족스럽지
못했지만 윤서체를 사용했습니다. 타이틀 숫자는 유니버스를
사용했는데 한글과 섞어 짰을 때 도드라지는 것을 보정하기 위해
미세하게 글자 획의 두께를 다듬었습니다. 조금 더 섬세한 배려가
아쉬웠지요.
우여곡절 끝에 완성이 되었고 동선을 일일이 몇 번씩 확인해 가며 설치
작업을 진행했습니다. 거대한 안내판을 제거하고 아담하고 단출하되
디테일한 필수 정보를 담고 있는 안내판이 세워졌습니다. 실제로
안내판이 설치된 모습입니다. 아이들 키 높이와 비슷할 정도로 낮게
설치되었어요.

종합안내판

권역안내판

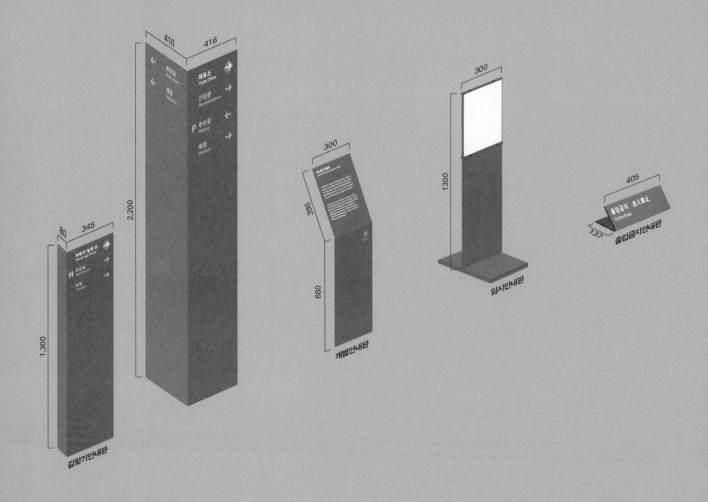

길찾기안내판

개별안내판

일시안내판

출입금지안내판

인정전 앞과 창덕궁에 설치된 안내판의 다양한 모습을 찍었어요.
왼쪽 위는 안내판을 옆에서 찍은 사진입니다. 두께가 12밀리미터
정도예요. 멀리서 보면 뷰를 거의 해치지 않는 형태입니다. 안전을 위해
모든 모서리는 라운딩 처리했습니다.
따로 동떨어진 개별적인 것들을 설명할 땐 이런 형태의 사인을
적용했습니다.
이렇게 작업을 마치고 나니, 안내판만으로는 궁궐을 안내하는 데
한계가 있었습니다. 프로젝트를 진행하는 동안 이미 파악된
부분이었어요. 결국 문화재청의 요구로 안내책자를 만들기로
결정했어요. 안내판처럼 사용자 리서치를 했습니다.

오른쪽은 그런 과정을 통해 디자인된 리플릿입니다. 이 디자인에
반대한 분이 많았어요. 논란 속에 있는 디자인인 것 같아요. 사실
이렇게 밀고 나간 것은 외국인을 고려해서인데요. 그들은 창덕궁과
경복궁을 이름만으로는 거의 구분하지 못해요. 그래서 생각한 것이
궁궐 간에 코드(색)를 주기로 했어요. 전통색에 대한 논의도 있었고,
색을 선택하는 데 있어서도 갈등이 많았어요. 여러 제안과 검증을 거쳐
각 궁궐마다 하나의 컬러 코드를 적용하게 되었습니다. 궁궐마다 4개
국어(중국어, 일본어, 영어, 한글)로 만들어졌습니다.

안내판에서 얻은 경험을 교훈삼아 관람 대상은 컬러 사진을 쓰지
않았습니다. 실제 대상과 확연히 구분되도록 흑백사진을 썼고 그 위에
정확한 정보를 배치했습니다. 흑백사진에 대한 반감은 아주 심각한
수준이었으나 여러 차례 설득 끝에 관철할 수 있었습니다. 한 가지
안타까운 것은 현재 궁궐에서 사용하는 리플릿은 이 작업 이후에 새로
제작되어 이해할 수 없는 모습을 하고 있다는 점입니다.

안내판에서 제작한 전체 지도를 인쇄물에 맞게 다듬어서 공유했고,
4대 궁궐과 종묘가 표기된 종로 일대의 지역을 약도로 제작해서
궁궐뿐 아니라 인사동, 삼청동 등 인근 명소의 필요 정보를 제공하고
있습니다. 특히 이 지역을 순회하는 시티가이드 버스 노선과 지하철
노선 정보를 정확하게 표기했습니다. 한편 4대 궁궐의 관람, 휴무
정보도 함께 수록하여 사용자의 편의를 높였습니다.

3년 반 동안 진행한 이 작업을 책으로 펴냈습니다. 자료만 일곱 박스
정도 되더라고요. 전 과정을 기억하는 사람이 거의 없어서 내용은
제가 거의 쓰다시피 했어요. 그동안 참여한 사람도 많이 바뀌었고
실무진에서는 프로젝트를 코디네이션했던 아름지기의 사무국장님과
저만 남았습니다. 결국 두 사람이 기억과 자료에 의존해서 책으로
엮어 냈습니다. 사실 투입된 인력과 기간 그리고 비용에 비하면
결과물이 그리 훌륭한 디자인이 아닐 수도 있습니다. 침소봉대한다고
여길 수도 있구요. 하지만 합의를 이루기 위해 무척 열심히 진행했던
작업이었습니다. 개인적으로는 공공영역의 디자인이 어떻게
진행되어야 하는지 기준을 세우게 해 준 프로젝트였습니다.

안그라픽스, 『궁궐의 안내
판이 바뀐 사연』, 2010

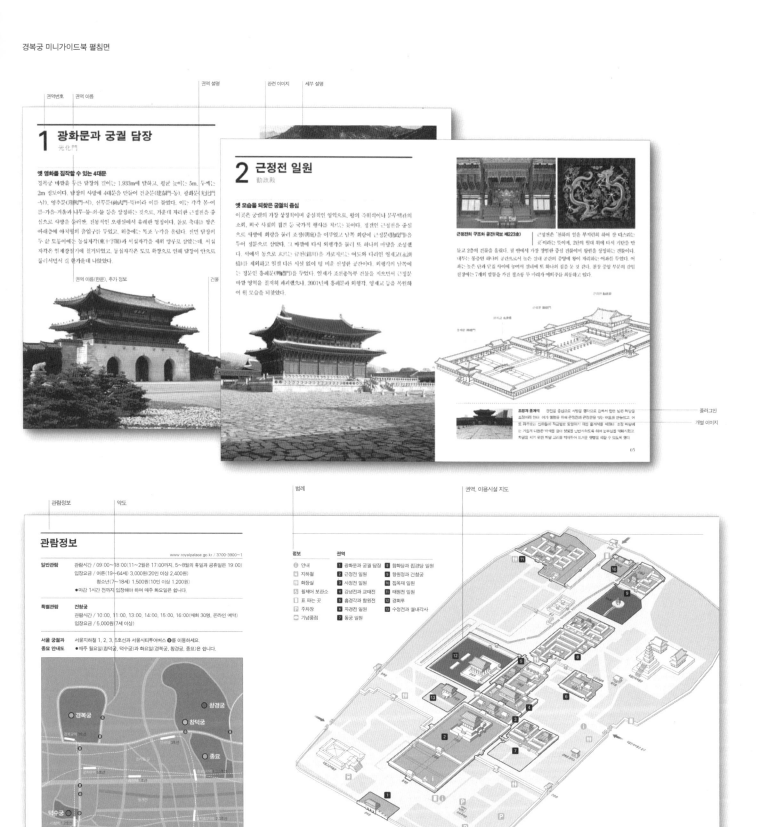

하회마을과 양동마을 사인디자인

궁궐 안내 매체 작업 이후로 탄력을 받아 문화재 관련 사인 작업을
활발하게 진행하게 됩니다. 당시 하회마을과 안동마을이 모두
유네스코 등재를 앞두고 있던 시기라 마을을 정비하고 있었어요.
그 단계에서 의뢰를 받아 작업을 맡게 되었는데, 독일의
유닛디자인이라는 사인 제작 전문 회사와 협업했습니다. 아이디어나
기본적인 디자인은 안그라픽스에서 담당하고 유닛디자인은 제작을
구현하는 역할을 맡았어요. 서로 약속을 잘 지켜서 초기에는 협업이
순조로웠습니다. 작업 방식도 인상적이었어요.

이 프로젝트의 대상이 된 공간은 마을이고 오랜 시간 동안 전통을
지키고 가꾸어 온 곳이기에 디자인 콘셉트와 형태, 재질 등을
결정하는데 많은 시간이 걸렸습니다. 여러 가지 가능성들을 열어 놓고
열띤 토론을 거쳤으며, 시뮬레이션과 목업 등 궁궐 안내판 작업에서
얻은 노하우를 총동원해서 좀 더 밀도 있게 진행했습니다. 우선
목표는 지금까지 만들어온 안내판과는 다른 독특한 형태의 것이어야
한다는 결론을 내렸습니다. 마을을 여러 차례 답사한 후 공간과 잘
어우러지면서 시간이 흐를수록 일체화될 수 있는 형태와 재료를
떠올렸어요.

오른쪽 하회마을 사진이 그 결과물입니다. 안내판은 청동을 주물해서
만든 건데요. 청동은 시간이 지나면 산화가 되어 푸른빛을 띠다가 점차
거무스름한 색으로 변합니다. 그걸 노리고 작업했어요. 지금 보는
사진은 설치 직후라서 너무 파랗죠. 지금쯤 가면 색이 안정되었을
거예요. 형태는 초가의 지붕, 한옥의 기둥과 기와, 나즈막한 흙담,
장독대 등 마을 공간에서 흔히 발견되는 형태의 근본을 차용한
것입니다. 보시는 것은 개별적인 가옥을 설명하는 사인과 갈래길에서
주요 랜드마크의 방향을 알려 주는 사인입니다.

이 사인은 독일에서 설계를 맡고, 국내에서 제작했습니다. 자세히 보면
큰 글씨는 두께가 좀 더 튀어나오고 작은 글씨는 두께가 낮습니다.
높이들이 각각 달라요. 한자와 알파벳 그리고 작은 글씨도 있고, 어떤
것은 정교한 모형도 있기 때문에 정확한 형태로 주물하는 것이 어려운
작업이었습니다.

이 사인을 위에서 보면 입체 지도가 있습니다. 이런 요철들을
표현하기 위해 주물을 사용한 거예요. 낙동강 위에 부용(연꽃)이 떠
있는 모습이 하회마을의 형상인데 정확한 3D 지도를 내구성이
강한 재질로 구현한 것입니다. 설치된 지점은 여러 갈래길이 난
곳이므로 길을 찾을 수 있는 정보와 지리 정보를 결합한 형태입니다.
마을의 주요 갈래길에 설치되었습니다.

왼쪽 가운데 사진은 갈림길에 설치한 사인입니다. 길을 찾아야 하는
곳에 두는 것입니다. 설치된 직후의 사진이라 주변과 다소
어울리지 않는 모습이지만 봄이 오면 좋아질 것입니다. 옆에 있는
매화나무와 뒷편의 흙담과 어우러지겠죠.

하회마을에는 전경을 한눈에 내려다볼 수 있는 부용대라는 높은
절벽이 있습니다. 맨 아래 사진이 바로 그곳입니다. 제작비가 많이 들어
여기까지 좋은 재료를 쓰지 못하고 쇠를 접는 일반적인 방식으로
만들었어요. 원래는 에칭으로 사진과 정보를 철판에 부식시키려고
계획했으나 제작비를 줄이기 위해 내구성이 강한 실크스크린을
사용했습니다. 궁궐 안내판 프로젝트에서 얻은 노하우대로
실제 대상과 확연히 구분되는 흑백사진을 사용했고 그 위에 여러
정보를 배치했어요.

경주의 양동마을도 하회마을과 같은 시스템으로 디자인되었습니다.
지자체와 일을 진행할 때 현지의 업체에 제작을 맡겨야 하는 조건이
있는데 커뮤니케이션이 쉽지 않아서 상당히 힘들었던 프로젝트
였습니다. 그리고 청동이라는 재료를 제대로 다루지 못해 제작에서도
많은 어려움을 겪었습니다. 그러나 새로운 형태와 재질에 대한 시도는
꽤 인상적인 경험이었습니다.

국립중앙박물관 매거진

다음 작업은 국립중앙박물관 매거진입니다. 저는 오랫동안
편집디자인을 해 왔습니다. 안그라픽스에 입사해서 대기업의
해외홍보용 브로슈어 같은 인쇄물을 작업해 왔습니다.
유능한 상업사진가, 카피라이터, 편집자, 광고대행사와 협업하면서
기업의 콘텐츠를 보기 좋게 꾸며서 내는 책들을 만들었어요. 또 그런
작업들을 수주하기 위해 경쟁 프레젠테이션을 진행해 왔습니다.
어느 날 회사의 아트디렉터가 퇴사하면서 졸지에 제가 디렉터 역할을
맡게 되고, 생소한 책임감에 여러 디자이너들의 작업에 참견하다 보니
스스로 작업할 기회가 점점 줄어들게 되었어요.
이 작업은 스스로 다시 작업을 재개하기 위해 선택한 것이었습니다.
관공서의 작업이다 보니 아무래도 기획이 자유로울 수는 없었지만
담당 학예사와 긴밀히 의논하여 여러 시대의 유물을 다양하게
다루기보다 한 시대를 집중적으로 다루는 연간 계획을 세우게
되었습니다. 예전에도 이와 비슷한 책자가 있었는데
우리 역사에서 화려한 유물을 남겼던 통일신라와 고려의 유물을 주로
다루었어요. 마침 재창간되는 매거진이므로 새로운 주제를 다루는
것이 잘 맞겠다는 생각으로 1년간 조선시대를 다루기로 결정했습니다.

첫 호는 조선시대 매화도를 콘셉트로 잡아 작업했습니다. 표지는
유물이 들어가는 게 정형화되어 있었어요. 누군가의 매화도를 실어야
하는 거죠. 그렇게 하기 싫었습니다. 실제로 매화도를 살펴보니
안료가 살아 있어 분홍색이 아주 선명하더라고요. 누렇게 변한 종이와
살아 있는 색이 대비를 이루는 게 매우 아름다웠습니다. 이 부분을
표지에 드러내고 싶었습니다. 그리고 보통 표지에선 대문자를 쓰는데
부드러운 느낌을 주기 위해 일부러 소문자를 사용했어요. 다행히
표지가 채택되어 첫호는 비교적 순조롭게 진행되었습니다.
내지는 기획과 다르게 홍보성 기사로 많은 면이 채워졌습니다. 내지
구성과 디자인이 만족스럽지 못해 어떤 것으로 부족함을 메울까
고민에 빠졌습니다.
자세히 무언가를 들여다볼 요량으로 박물관에 답사를 갔는데,
사인 시스템이나 리플릿 등의 안내 매체가 제각각으로 디자인되어
있었습니다. 특히 사인 시스템이나 지도가 엉망이었어요. 이것을
통일감 있게 정리해야겠다는 생각을 하다가 아이디어가
떠오릅니다. 매 호마다 다루는 주제에 해당하는 대표 유물로 포스터를
만들어서 독자에게 선물한다는 제안을 합니다. 사실 그 뒷면에
박물관의 정보를 체계적으로 정리해야겠다는 복안을 갖고 있었습니다.
박물관 유물의 시대 연표에서 시작해서 외부 정보 그리고 내부
정보, 디테일하게는 작은 기획코너(실)까지, 큰 것에서 작은 것으로
좁혀 들어가면서 박물관의 정보를 디자인할 계획을 세웁니다.
클라이언트에게는 포스터의 뒷면이 허전해서 제공해 주는 박물관
정보라고 설득합니다. 다만 제작물이 진행되고 그 정보디자인이
훌륭하다고 판단되면 새롭게 제작되는 안내판이나 매체에 사용해
달라고 부탁했습니다. 스스로에게 디자인의 목적과 명분을
제공하기 위함이었습니다.
오른쪽 페이지는 그렇게 만든 포스터입니다. 표지에 사용되었던
매화도는 3미터 정도 크기로 우리나라에서 제일 큰 매화도예요.
뒷면에는 박물관의 대표적인 유물로 역사 연표를 만들었습니다. 스스로
재개한 작업이지만 바쁜 일정 때문에 결국 다른 디자이너의 도움을
통해 완성했습니다.

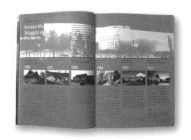

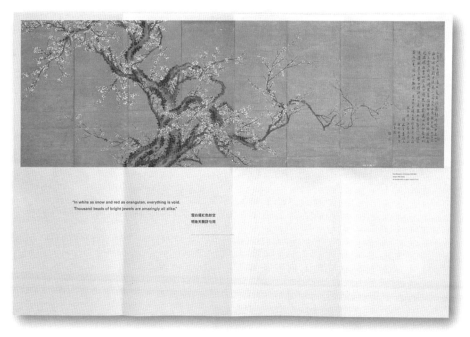

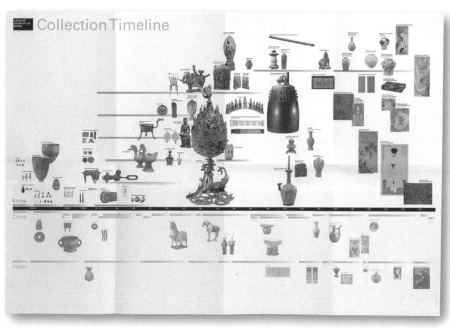

국립중앙박물관 매거진 2009년 봄호 표지, 내지, 포스터 앞뒷면

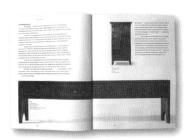

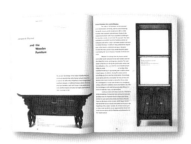

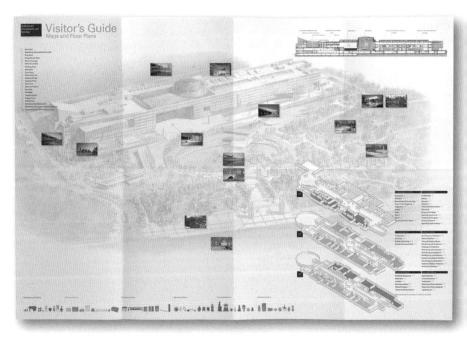

국립중앙박물관 매거진 2009년 여름호 표지, 내지, 포스터 앞뒷면

다음 호의 주제는 조선시대 목가구였어요. 대표적인 목가구를
표지에 등장시키는 일반적인 형식을 벗어나기 위해 오동나뭇결이
극도로 강조된 가구의 표면을 클로즈업한 사진을 표지에
사용했습니다. 하지만 결국 내지를 위해 촬영해 두었던 일반적인
이미지로 표지가 결정되어 버렸습니다. 디자이너의 의견은 반영되지
못했고, 한계를 느꼈죠.

여기서부터 디자인 콘셉트가 깨지기 시작했습니다. 조선시대
양반들의 사랑방 가구를 콘셉트로 삼았습니다. 제 목표는 사랑방부터
규방과 부엌까지 조선시대의 모든 가구를 망라하는 것이었는데
어림없었죠. 생각보다 중앙박물관이 소장한 목가구의 수도 적었고
접근도 어려웠습니다.

제 계획은 가구를 50개쯤 배치하는 것이었는데 촬영조차 턱없이
부족했습니다. 서양의 놀(knoll) 같은 가구의 포스터는
그래픽디자인의 역사에도 등장하잖아요. 그걸 보면 샘이 나는 거죠.
우리도 할 수 있는데 왜 시도할 수 없을까 좌절했어요. 참 한이
맺힌 작업이에요. 그러다가 우연히 「책가도」라는 민화에서 매력적인
면을 발견했습니다. 입체적 형태를 거리감을 빼고 표현한 거예요. 마치
아이소매트릭스처럼요. 화면 밖으로 튀어나올 것 같은 요즘의 3D와는
다른 매력의 입체더라구요. 예전의 아날로그 애니메이션처럼요.
그래서 가구를 엑소노타입처럼 펴 버리려고 했는데, 문제가 있었어요.
학예연구원 분들이 상당히 보수적이세요. 유물 사진을 포토샵으로
반듯하게 펴는 것 자체가 유물을 망가뜨리는 것이라고 생각하더군요.
그들의 입장을 이해는 했지만 그래서 또 많이 다퉈야 했죠. 결국
지면 구석에 '사진은 아트 디렉터가 콘셉트에 의해 변형한
것이다.'라는 문구를 다는 조건으로 통과시켰습니다. 중재를 해 주신
담당 선생님께 참 감사했습니다.

뒷면에는 국립중앙박물관의 외경 정보를 담았어요. 나름대로 은밀히
계획한 박물관 정보의 두 번째 단계죠. 이 작업을 진행하는데 박물관의
제대로 된 항공 사진도 없고, 받은 조감도도 시퍼런 상태였어요.
그래서 고민하다가 일러스트레이터에게 연필로 그려 달라고
부탁했어요. 전경을 정밀한 소묘로 표현해서 배경으로 깔고 3개의
층으로 구성된 박물관의 실내 정보를 평면도와 입체도로 비교
가능하도록 배치했습니다. 각 층의 주요 유물 정보는 포스터 하단에
정렬했습니다. 이 한 장의 포스터로 박물관 외부 내부의 주요
정보가 제공되는 것입니다.

세 번째 호는 조선시대 초상화가 주제였기에 초상화의 디테일을 잡아
표지를 디자인했는데 바로 거절당했습니다. 이유는 박물관 100주년을
알려야 한다는 거죠. 한술 더 떠서 박물관 로비에 설치되어 있는
이상한 100주년 기념 조형물을 표지에 넣을 것을 요구받았습니다.
결국 연간 계획으로 세운 표지 디자인 콘셉트는 다 날아가 버리고
이런 상황이 되어 버렸습니다.
내지 디자인은 각 호마다 다른 별색을 적용해 시각적인 묶음을
주었습니다.
포스터에도 아트디렉터가 변형했다는 내용의 문구가 들어갔어요.
조선시대 초상화는 군상이 없습니다. 형식이 일정하게 유지되는
특징이 있어 중국이나 일본의 초상화와는 매우 다릅니다. 저는 이걸
묶음으로 편집하고 재배열했어요. 보시는 것과 같은 형태의 현전하는
초상화가 대략 80종인데 그것을 망라하려고 계획했습니다.
또 학예사들의 반대에 부딪혀 이정도로 절충되었습니다. 사실 이
포스터를 작업하면서 전자책으로 만드는 상상을 많이 했습니다.
이미지가 압도적인 전자책. 이런 주제를 다루는 전자책은 디자이너가
편집력을 적극적으로 발휘해야 하지 않을까?
뒷면은 보다 미시적인 공간을 다룹니다. 박물관 한 층의 일부를
확대해서 보여 줍니다. 박물관의 다른 홍보물에서도 이과 같은 레벨의
공간을 보여 줍니다. 문제는 제작된 지도가 전부 제각각이라서
보는 사람이 착각을 불러일으킬 수도 있는 형태였습니다. 포스터의
뒷면은 특별한 디자인을 한 것이 아니라 상식적이고 기본적인
정보 전달을 목표로 한 겁니다. 그래서 스튜디오의 이름도
제너럴그래픽스로 지었어요.
이후의 박물관 매거진 작업은 후배에게 넘겼어요. 지쳤다기 보다는
프로젝트를 다시 재개하면서 느끼는 기쁨과 울분 같은 에너지를
후배가 온몸으로 느끼기를 바랐기 때문입니다. 저는 이 프로젝트를
진행하면서 다시 작업에 대한 욕구를 얻었으므로 그것으로
충분합니다.

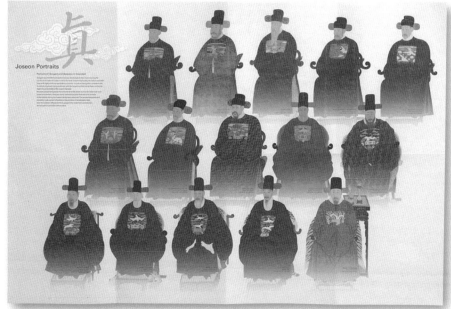

국립중앙박물관 매거진 2009년 가을호 표지, 내지, 포스터 앞뒷면

마지막으로 소개할 작업은 포스터입니다. 타이포잔치 출품을 위해
평소 생각해 두었던 것을 작업으로 옮겼습니다. 배경으로 깔린
이미지는 앞에 소개한 국립중앙박물관 매거진에서 표지로 사용하려던
이미지의 전체 모습입니다. 요철이 느껴질 만큼 결이 아름다웠던
가구입니다. 조선시대 목가구를 대표할 만한 이미지라 판단되어
포스터의 배경으로 삼았습니다. 목가구에 대해 조금씩 알아 갈수록
그 아름다움이 현대와 과거 그리고 동양과 서양을 관통하고
있는 느낌을 받습니다. 근본적이면서 보편적인 아름다움이랄까.
그것의 일부를 실제 접하면 미묘한 크기에 또 한 번 감동하게 됩니다.
모더니스트들이 디자인한 현대 가구보다 시대적으로 훨씬 앞선
우리 목가구가 이미 그들이 도달한 경지에 이른 것이 아닌가 하는
상상을 해 봅니다. 그 즐거운 상상을 포스터로 옮기기 위해
가장 기본적인 정보 배열의 방식으로 우리의 대표적인 목가구인 소반,
반닫이, 농, 장을 크기 순으로 배열해 본 작업입니다. 가구의 종류와
크기를 표기했습니다. 마치 놀(knoll)의 포스터처럼.
오랫동안 클라이언트 작업을 주로 하면서 보람도 느꼈지만,
한편으로는 콘텐츠에 직접 관여하면서 원하는 만큼 작업해서 의미
있는 결과물을 가져 보고 싶다는 욕망이 생겼습니다. 제 이야기는
여기까지입니다.

목가구

木家具

궁궐 사인 관련해 작업하실 때
과학적인 시선이나 동선이 필요한 부분에 대해선 디자이너들이 직접
조사하시는 건가요? 아니면 전문가의 도움을 받으시나요?

건축가, 조경디자이너, 환경디자이너 그리고 문화재청 전문가들의
도움을 받았어요. 그리고 관련된 시민단체 세 군데 정도가
내용을 점검하고 조언했습니다. 위치나 사이즈를 정할 때 항상 의견을
공유하고 결론을 함께 내기 때문에 시간이 오래 걸렸어요.
독단적으로 결정한 것은 한 가지도 없습니다.

상업적인 작업에서는 리서치 과정이 아주 치밀하게 이루어지고, 외국에선
리서치 전문가가 있어 디자인팀과 연계되어 있는 경우가 많잖아요.
우리나라 시각디자인 쪽에도
디자인팀이나 회사의 리서치팀에 전문가가 있는 경우가 있나요?

제 경험으로는 없었습니다. 디자이너가 그 역할을 했어요.
항상 리서치를 하고 작업을 시작하는 편이고요.
아주 전문가라고 이야기할 수 있는 분은 못 본 것 같습니다.

저는 공업디자인 전공인데,
미대에 다닌다고 하면 친구들이 포스터 디자인을 해달라고 요청해요.
제가 배운 공식을 가지고 디자인해 주면, 예를 들어 합창단인 친구의 경우
음표나 오선을 넣어 달라 이야기해요. 얼마 전에도 그런 일로 갈등하다
이기질 못하고 그만둬서 관계가 나빠진 적이 있어요.
디자인을 하지 않은 사람들을 설득할 수 있는, 이길 수 있는 방법이
있을까요? 많은 양을 작업하셨던 걸 예로 들어 주셨던 것처럼
구체적인 전략이 궁금합니다.

방법을 많이 알진 못해요. 꼭 이겨야 할 때는 다양한 방법을 동원하죠.
상황마다 조건마다 차이가 있어요. 가장 부드럽게 설득할 수 있는
방법이 질 좋은 많은 양의 작업이라 말했지만,
그만큼 큰 노력이 들어가죠. 상대가 미처 생각하지 못한 부분까지
나는 고려하고 있다는 진심을 준비된 것과 함께 보여 줬을 때 승률이
높았던 것 같아요. 사실은 크게 과장하지 않아요. 어쩌면 준비보단
솔직한 게 가장 좋았던 것 같아요.
지금 여러분 같은 경우는 본인의 작업 말고도 상당한 수준의
디자이너의 비슷한 류의 작업을 예로 보여 주면 상대방을 설득하기
좋지 않을까 싶습니다.

리서치 과정에서 인사이트가 많잖아요.
작업 콘셉트를 하나로 정하기 어려울 때 욕심이 많이 날 것 같아요.
그럴 때 어떻게 상의해 결정하시나요?

여러 견해가 있는 것 같아요. 궁궐 작업의 경우에는 개인이 혼자

결정할 수 없었고요. 그래서 조금 지루한 부분이 있었죠.
회사의 경우에는 역할이 있기 때문에 디렉터가 결정하는 상황이 있고
또 디자이너에게 맡겨야 하는 상황이 있어요.
경우마다 달라서 어떤 것이 옳다고 이야기하기 힘들어요. 디자이너가
확신이 있고 하고 싶다라고 말할 땐 맡기는 게 가장 좋은 것 같아요.
뒤에서 철저하게 서포트해야 하죠.
상황이 정리되지 않을 땐 디렉터가 결정해야 되고요.
그리고 개인적으로는 여러 안이 나와서 스스로 결정해야 되는 경우,
1밀리그램이라도 부족한 안을 버려요.
초년병 디자이너들에게 조언할 때 쓰는 방법인데요.
작업하던 데스크탑 화면을 보면 자신의 작업장 여백에 시도하고 싶은
소스들이 있잖아요. 어떤 안이 가장 마음에 드는지 물어 봐서
선택을 하면 나머지 것들은 제가 휴지통에 버려 주죠.
매 순간 갈림길에서 정리하는 방법을 썼어요.
좋은 방법이라고 할 수 있을지 모르겠지만 저는 그런 편이에요.
두 가지를 가지고 고민하느니 과감하게 하나를 택해서 갈고 닦는 편이
훨씬 현명하다는 거죠. 그렇게 다듬다 보면
처음에 보지 못한 디테일이라든지 또 다른 갈래를 발견할 수도 있어요.

'전통의 현대화'라는 작업을 하셨는데,
리서치 중에 다른 나라의 사례를 보고 결정하신 건지 아니면 사람들과의
협의에 의해서 결정하신 건가요?

고백하건대 현대화를 하지 못했고요.
과거의 것을 소화해 내는 정도의 수준이었어요. 옛것의 모티프를
재현하거나 소화하는 정도가 아니라,
제 관점을 가지고 해 보고 싶었는데 그러질 못한 거죠.
대학원생 때, 안그라픽스의 의뢰로 스기우라 고헤이(杉浦 康平)*의
『형태의 탄생』이라는 책을 디자인하게 됐어요. 아르바이트로
작업하면서 내용을 여러 번 읽었어요. 그의 작업을 많이 찾아서
봤고요. 당시 안그라픽스는 스기우라 고헤이의 영향을 많이 받았고
회사에 관련된 자료들이 많이 있었죠. 그래서 알게 모르게
직간접적으로 영향을 받아 작업에 적용되었던 것 같아요.
그런데 문제는 그의 디자인에 대한 정신과 태도에 영향받기보다는
디자인 표현에 더 열광한 것이 아닌가 하는 생각이 듭니다.
그래서 정신적으로 빚을 지고 있는 게 아닌가.
중국의 북디자이너인 뤼징런(呂敬人)**은 스기우라 고헤이의
스텝으로 오랫동안 일을 해 왔고 영향을 많이 받았는데,
최근 작업에서는 본인 만의 특색이 보이는 것 같았습니다.
타이포잔치 때도 보니, 일본의 그것과는 확실히 다른 느낌을 받아서
인상적이었어요.

•

일본의 그래픽디자이너다.
일본의 중세, 근대의 도안
이나 아시아 각지의 도상에
영향 받은 작품들로 유명하
다. 잡지 디자인 분야에서
도 작업이 활발해 지금까지
2000권 이상의 표지를 작
업했다

••

중국의 그래픽디자이너,
문화혁명과 일본 디자인 연
수, 귀국 후 중국 출판계의
급속한 진전을 겪으며 동양
적이고 아름다운 작품을 만
들어냈다. 중국 북디자인의
일인자로 꼽힌다.

제1판 1쇄. 2013년 2월 28일

기획 및 엮음. 김경선
아트디렉션. 김경선
디자인. 임소영
자료 정리. 김권봉. 위예진. 유용주. 임혜림
인쇄. 가나커뮤니케이션

발행인. 홍성택
기획편집. 조용범. 정아름

주소. 서울시 강남구 삼성1동 153-12 (우 : 135-878)
전화. 편집 02-6916-4481. 영업 02-539-3474
팩스. 02-539-3475
이메일. editor@hongdesign.com

ISBN. 978-89-93941-73-9